C000120199

A DAY IN PARIS

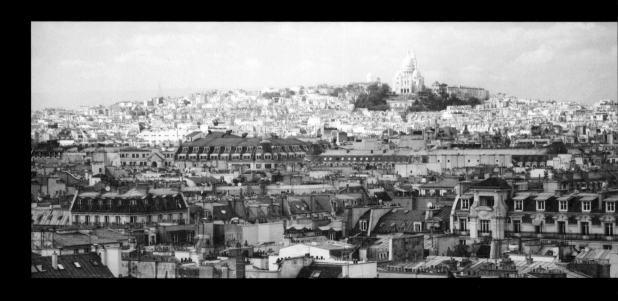

PHOTOGRAPHY ANDRÉ FICHTE

earBOOKS

Ganz Paris träumt von der Liebe. Und die ganze Welt träumt von Paris. Keine andere Metropole weckt so viele Sehnsüchte. Denn sie vereint die Gegensätze von Armut und Reichtum, von Historie und Modernität, Tradition und Innovation kunstvoll und verführerisch. Aber die Bewohner der Traumstadt wirken auf den ersten Blick eher gehetzt, arrogant und distanziert. Doch sobald man dem Pariser mit einem holprigen 'Bonjour' begegnet erhascht man das erste charmante Lächeln. Der große Denker Montesquieu liebte die Stadt - und ihre Wirkung auf das weibliche Geschlecht: „Wenn man in Paris Frau gewesen ist, kann man es nirgendwo anders sein.".

Ein Tag in Paris genügt, um für immer im Bann zu bleiben. Ob der Sinn nach kulinarischen Genüssen aus aller Welt steht, nach Baukunst aus allen Jahrhunderten oder nach dem dernier cri im Modekosmos, man muss nur im richtigen Quartier landen. Nach dem petit dejeuner in einem kleinen verträumten Hotel im Marais schlendern wir entspannt durch die verwinkelten Gassen. Es ist angesagt wie nie. Hier locken die Geschäfte, Ateliers und Boutiquen mit so manchem Objekt der Begierde. Vielleicht wartet eine große Sonnenbrille oder ein ausladender Hut auf mich, wie Romy Schneider sie in den Straßen von Paris trug. Diese Eleganz, dieser Chic. Das ist echter Pariser Flair. Unsterblich. Und dem wollen wir uns hingeben. À propos, war das eben ein Flirt? Diesmal war es nur dieses unglaubliche Outfit, das mich geblendet hat. Oh là là!

Vom Centre Pompidou, dem Mekka der zeitgenössischen Kunst, lassen wir den Blick über diese Stadt voller Esprit schweifen. Der größte Kulturmuffel erliegt der überbordenden Ansammlung von Kunst- und Kulturschätzen. Oft stehen sie in Bezug zu einer großen Liebesgeschichte: Was wäre Notre Dame ohne Quasimodo und Esmeralda? Überquert man die Seine, denkt man an die Liebenden vom Pont Neuf, um dann im Panthéon kurz am Doppelgrab eines Ministers aus dem 19. Jahrhundert zu verweilen, der nicht ohne seine Frau leben konnte, und nur wenige Minuten nach ihrem Tod verschied. Ach. Es wird Zeit für ein wenig Laissez faire.

Die unzähligen Straßencafés und Restaurants am Montparnasse, besonders die im Literatur- und Jazz-Viertel St. Germain, haben sensationelle Flirtwerte. Und plötzlich ist es wie in einem romantischen Liebesfilm, denn ein Hauch von Bohème weht durchs Quartier Latin. Vielleicht sollte man sich auf dem Eiffelturm etwas frischen Wind um die Nase wehen lassen? Ein Abstecher zum Palais du Chaillot, wo in den alten Fenstern modernste Projektionen überraschen? Oder wollen wir doch lieber die erhabene Ruhe von Sacré Coeur im nördlichen Montmatre genießen? Es dreht sich leicht der Kopf bei der Fülle an Möglichkeiten.

Savoir vivre muss zwar nichts mit Geld zu tun haben, aber ein wenig Luxus-Shopping in der Stadt, die 'Botschafterin des Stils' genannt wird, sollte erlaubt sein. In den Seitenstraßen der Champs Elysées entbrennen wir in wilder amour fou zu einer edlen Handtasche. Und dann gibt man sich beim Flanieren in der Rue Rivoli und auf dem Boulevard Haussmann zusammen mit 120 Millionen anderen Konsum-Pilgern jährlich den Wonnen der Kauflust hin. Doch halt! Nicht alles ausgeben.

Am Abend erwacht Paris erneut. Die Bars und Clubs im Marais sind die Boulevards der Paradiesvögel. Der wievielte Flirt des Tages? Unzählbar. Dann zur blauen Stunde ein Bummel barfuß über die Champs Elysées, die letzte musikalische Entdeckung summend - filmreif. **SO IST PARIS!**

All of Paris is dreaming of love. And all the world is dreaming of Paris. There is no other metropolis that arouses so much desire, because it skilfully and seductively combines the contrasts of rich and poor, of history and modern times, tradition and innovation. However, the inhabitants of this dream city rather appear to be under pressure, arrogant and aloof. But as soon as you greet a Parisian with a halting 'Bonjour', you will earn your first charming smile. Montesquieu, the great thinker, loved the city – and its effect on the female sex: "Once one has been a woman in Paris, one cannot be a woman elsewhere."

One day in Paris is enough to be spellbound forever. Whether you wish for culinary delights of the world, for artful architecture throughout the centuries or for the dernier cri of the fashion universe, all you have to do it find the right quarter. After petit dejeuner in a small, quiet hotel in Marais, we relax and stroll through the twisted narrow lanes that are 'in' as never before. This is where the shops, studios and boutiques lure you in with rich offers of objects of desire. Perhaps there is a large pair of sunglasses, or an extravagant hat waiting for me, like the ones Romy Schneider wore in the streets of Paris. Such elegance, such chic. This is true Parisian flair. Immortal. And we want to give in to it. À propos, was that a flirt there? This time, it was just the incredible outfit dazzling me. Oh là là!

From Centre Pompidou, the Mecca of contemporary art, we let our eyes roam over this city of esprit. Even those most indifferent towards art will succumb to the overwhelming collection of art and cultural treasures. They often refer to a great love story: what would Notre Dame be without Quasimodo and Esmeralda? Crossing the Seine, you think of the lovers of Pont Neuf, and then pause for a moment in the Panthéon at the double grave of a secretary of state from the 19th century who could not live without his wife and passed away within a few minutes of her death. Oh dear. It's about time for a little laissez faire.

The innumerable street cafés and restaurants at the Montparnasse, especially those in the quarter of literature and jazz, St. Germain, present sensational flirt value. And suddenly, it is like a romantic love movie, for a trace of Bohème can be sensed in the Quartier Latin. Maybe we should catch some of the stiff breeze on the Eiffel Tower? A little detour to the Palais du Chaillot, where state-of-the-art projections surprise the viewer in the old windows? Or do we rather enjoy the sublime peacefulness of Sacré Coeur in northern Montmartre? The choice of opportunities is staggering.

A DAY IN PARIS

Savoir vivre does not necessarily have to do with money, but a little luxury shopping in that city that is called the 'Ambassador of Style' must be allowed. In some side streets of the Champs Elysées, we succumb to a passionate amour fou for a noble handbag. And then we indulge in the joys of shopping while leisurely walking down Rue Rivoli or Boulevard Haussmann, together with 120 million other pilgrims of consumption every year. But stop! Don't spend it all.

In the evening, Paris awakens once more. The bars and clubs in Marais are the boulevards for the birds of paradise. How many flirts today? Uncountable. During the blue hour, a barefoot stroll across the Champs Elysées, humming the latest musical discovery – fit for a movie. **THIS IS PARIS!**

La ville de Paris toute entière rêve de l'amour. Le monde entier rêve de Paris. Aucune autre métropole ne réveille autant de désirs ardents, car, artistique et séduisante, elle réunit les opposés: la pauvreté et la richesse, l'histoire et la modernité, la tradition et l'innovation. Les habitants de cette ville de rêve toutefois semblent, au premier coup d'œil, plutôt pressés, arrogants et distants. Surprend-on néanmoins un Parisien d'un 'bonjour' hésitant, le premier sourire charmant ne se fait pas attendre. Le grand penseur Montesquieu adorait Paris – et son effet sur la gente féminine: « Après avoir été femme à Paris, il est impossible de l'être autre part. »

Une journée à Paris suffit pour rester à jamais sous le charme. Envie de délices culinaires des quatre coins du monde, de styles d'architecture de tous les siècles ou du dernier cri du monde de la mode ? Il suffit de trouver le bon quartier. Après le petit déjeuner dans un petit hôtel idyllique du Marais, nous flânons dans les petites ruelles sinueuses, plus tendance que jamais. Ici, magasins, ateliers et boutiques tentent avec maint objet désirable. Me laisserai-je tenter par les grosses lunettes de soleil ou un large chapeau, comme les portait Romy Schneider dans les rues de Paris ? C'est à cette élégance, ce chic, à ce vrai flair parisien immortel que nous voulons nous adonner. A propos, est-ce que je viens d'avoir un flirt ? Cette fois-ci, c'était seulement la tenue incroyable qui m'a éblouie. Oh la la !

Du Centre Pompidou, la Mecque de l'Art contemporain, notre regard erre sur cette ville débordante d'esprit. Chacun succombe à cette accumulation de trésors d'art et de culture. Souvent, ils se réfèrent à une grande histoire d'amour : que serait Notre-Dame sans Quasimodo et Esméralda ? En traversant la Seine, les Amoureux du Pont Neuf sautent à l'esprit ; le Panthéon invite à s'arrêter à la double tombe d'un ministre du 19ème siècle, qui, ne pouvant vivre sans sa femme, mourut quelques minutes après elle. Ah! Il est temps pour un peu de laissez-faire.

Les innombrables cafés et restaurants de Montparnasse, notamment ceux de St. Germain, le quartier de la littérature et du jazz, ont une cote de flirt sensationnelle. Le décor est tout d'un coup celui d'un film d'amour romantique, un souffle de bohème nous vient du Quartier Latin. Un peu d'air frais au sommet de la tour Eiffel ? Un saut au Palais de Chaillot, où les fenêtres anciennes surprennent avec les projections les plus modernes ? Ou plutôt le calme sublime du Sacré Cœur, dans le nord de Montmartre ? L'abondance des choix fait tourner la tête.

Savoir vivre n'est pas nécessairement synonyme d'argent, mais un peu de lèche-vitrines de luxe dans la ville nommée « Ambassadrice du style » doit être permis. Dans les rues latérales des Champs Elysées, un précieux sac à main nous insuffle un amour fou. En flânant dans la rue Rivoli et sur le boulevard Haussmann, nous nous consacrons, à l'instar de 120 millions d'autres pèlerins annuels de la consommation, à la délicieuse envie d'acheter. Mais, halte ! N'y laissez pas votre dernier sou.

Le soir, Paris se réveille à nouveau. Les bars et clubs du Marais sont les boulevards des oiseaux exotiques. Combien de flirts aujourd'hui ? Innombrables. A l'heure bleue, une dernière balade pieds nus sur les Champs Elysées, en fredonnant la dernière découverte musicale – comme dans un film. **C'EST PARIS !**

ISBN-10: 3-937406-74-3
ISBN-13: 978-3-937406-74-9

Concept, Photo Editorial, Music Selection and Coordination Beate Menck
Art Direction and Design by Petra Horn
Foreword by Kristina Faust
Translation by ar.pege translations sprl

Produced by optimal media production GmbH, Röbel/Germany
Printed and manufactured in Germany

earBOOKS is a division of edel CLASSICS GmbH
For more information about earBOOKS please visit: **www.earbooks.net**

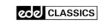

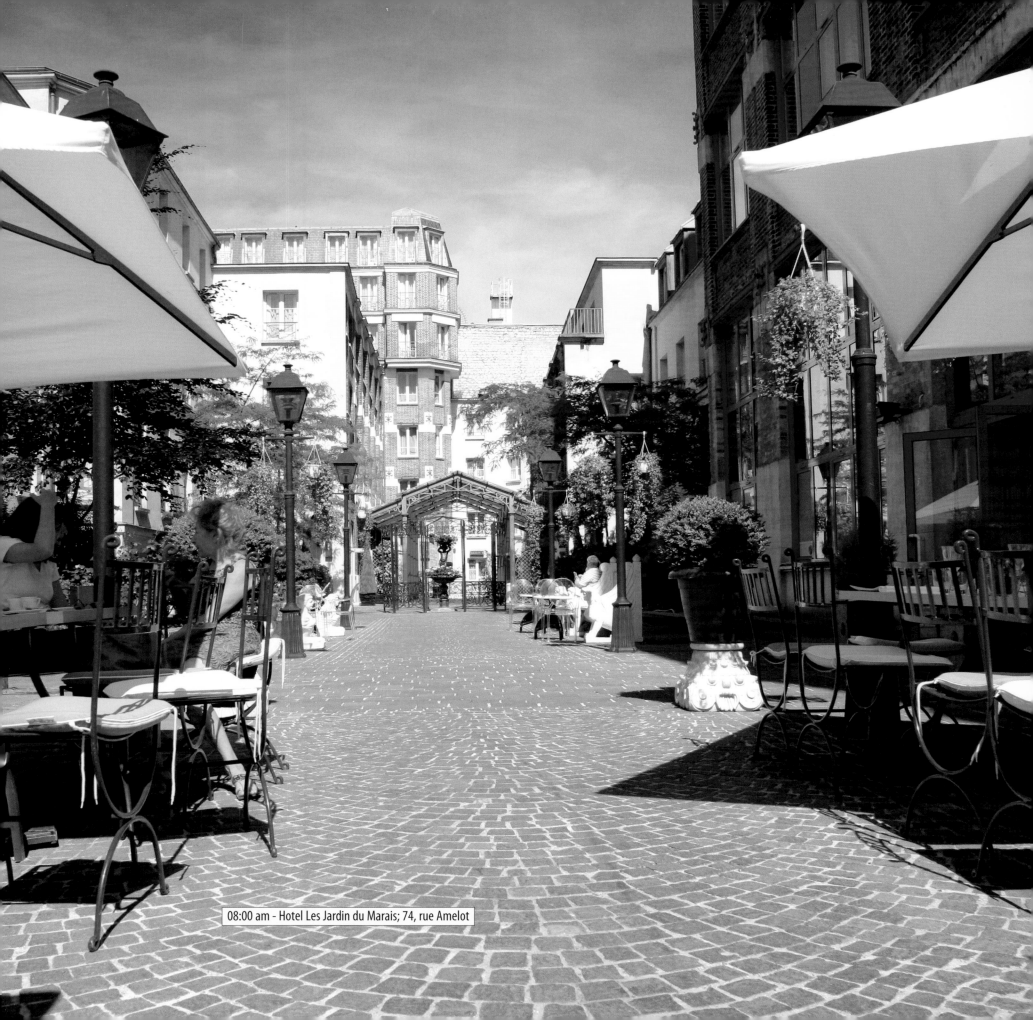

08:00 am - Hotel Les Jardin du Marais; 74, rue Amelot

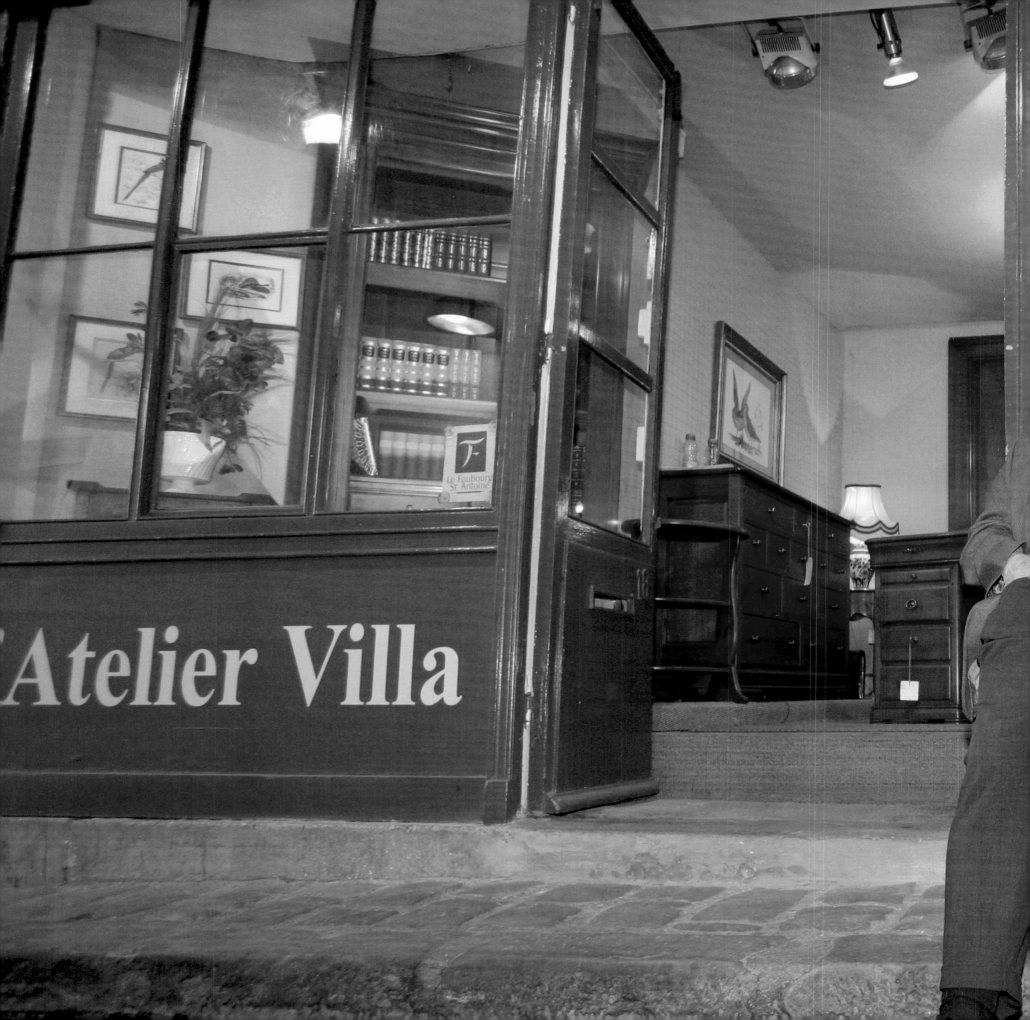

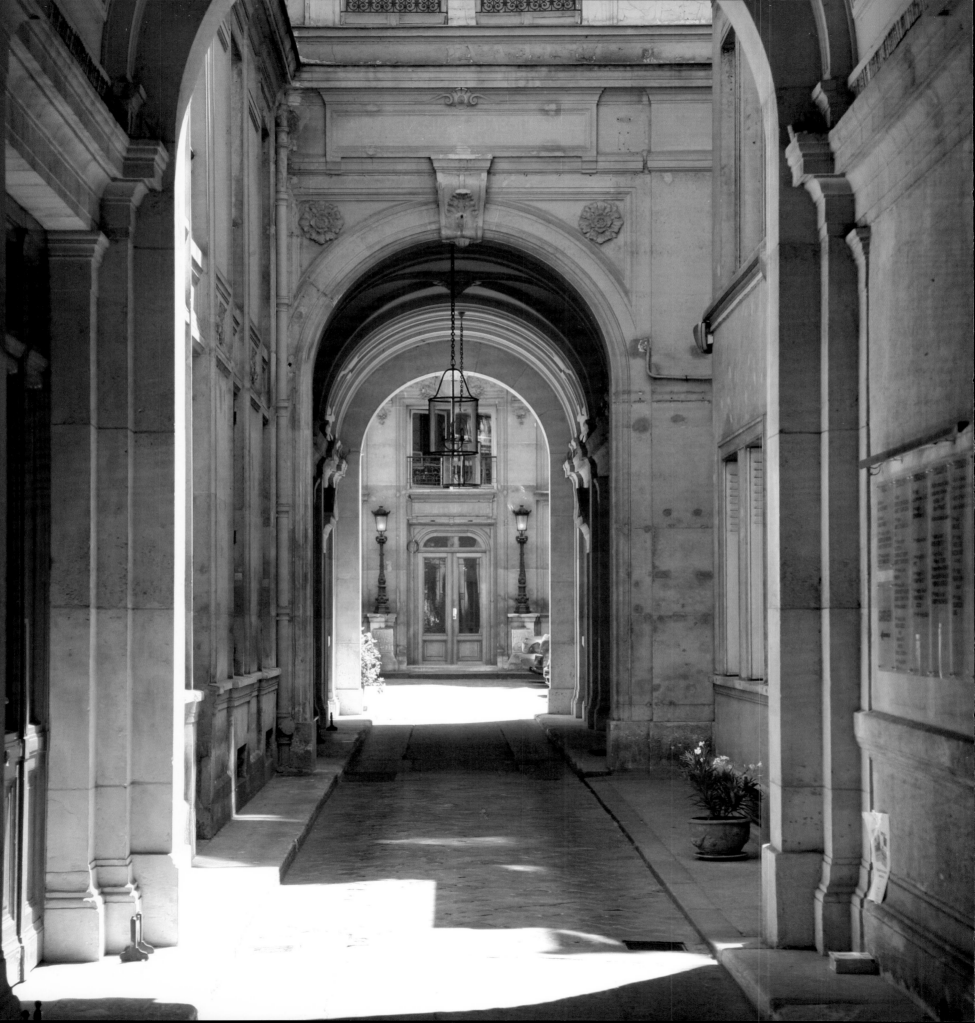

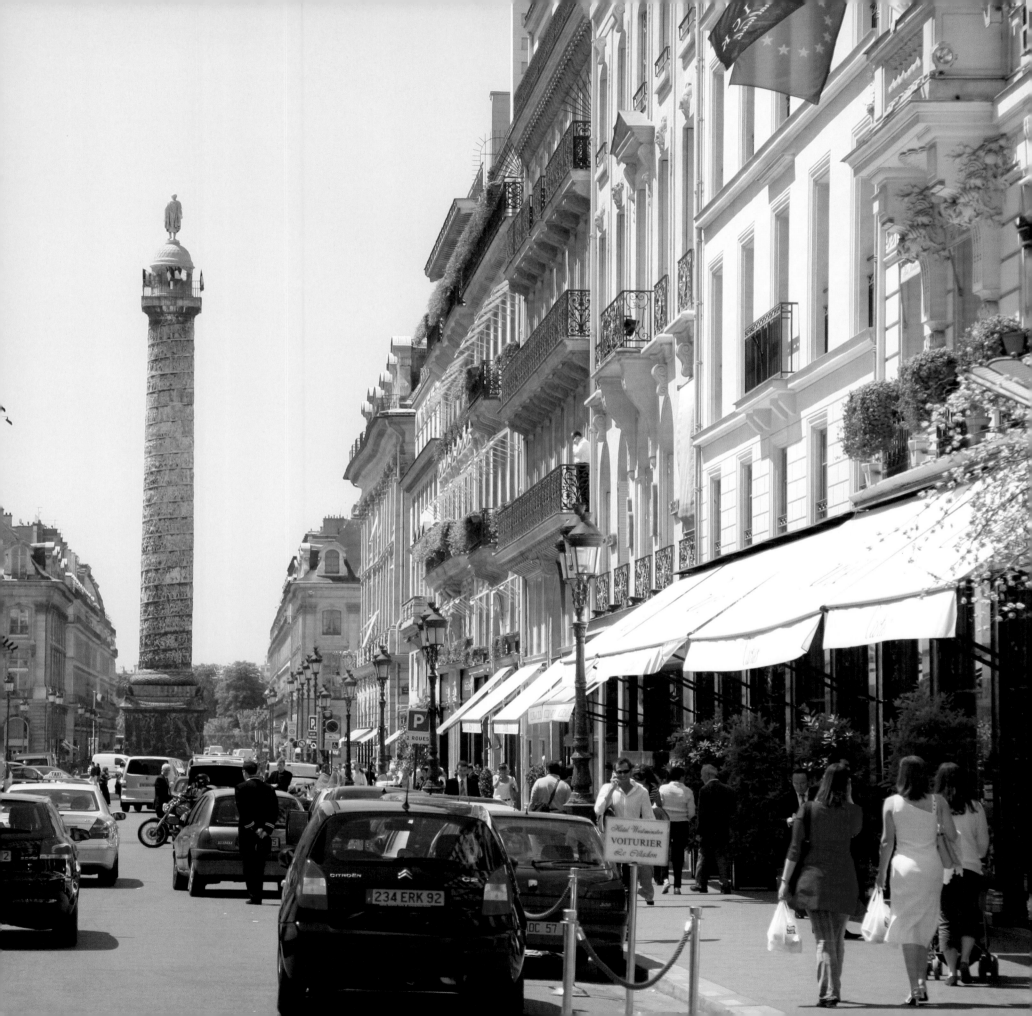

EN 1829
L'ECOLE CENTRALE
DES ARTS ET MANUFACTURES
FUT FONDEE EN CET HOTEL
PAR
LAVALLEE - J.B. DUMAS
OLIVIER ET PECLET
ELLE Y DEMEURA JUSQU'EN 188_

Histoire de Par
Hôtel Salé

Edifié par Boullier de Bourges, de 1656 à 16
Pierre Aubert de Fontenay, fermier des gabel
son surnom, c'est le plus grand hôtel du Ma
corps de logis double en profondeur s'am
anse de panier à l'extrémité de la cour d'honn
une demi-lune autour du portail sur la r
Thorigny facilite l'évolution des carrosses. M
chute du surintendant Fouquet entraîne la
de son propriétaire; mis en location, l'hôte
habité par Morosini, ambassadeur de Ve

Il accueille au XIXe siècle
l'Ecole Centrale des Arts et
Manufactures (de 1829 à
1884), puis l'Ecole des
Métiers d'Art de 1944 à
1969. Restauré, il est
transformé en musée
pour recevoir en
1985 la dation
Picasso.

MUSÉE NATIONAL PICASSO

Ouverture

Du 1er avril au 30 septembre
De 9 h 30 à 18 h
Dernier accès à 17 h 15

Du 1er octobre au 31 mars
De 9 h 30 à 17 h 30
Dernier accès à 16 h 45

FERMÉ LE MARDI

Opening times

1st April – 30th September
9.30 am to 6 pm
last entrance 5.15 pm

1st October – 31st March
9.30 am to 5.30 pm
last entrance 4.45 pm

CLOSED ON TUESDAYS

Horarios

1° de abril – 30 de septiembre
9 h 30 a 18 h
ultima entrada 17 h 15

1° de octubre – 31 de marzo
9 h 30 a 17 h 30
ultima entrada 16 h 45

CERRADO LOS MARTES

08:54 am - Museé National Picasso; Hotel Salé; 5, rue de Thorigny

MAISON *fondée en* 1846

Huguet

Ameublement
AMEUBLEMENT

DÉCORATION
TAPISSERIE

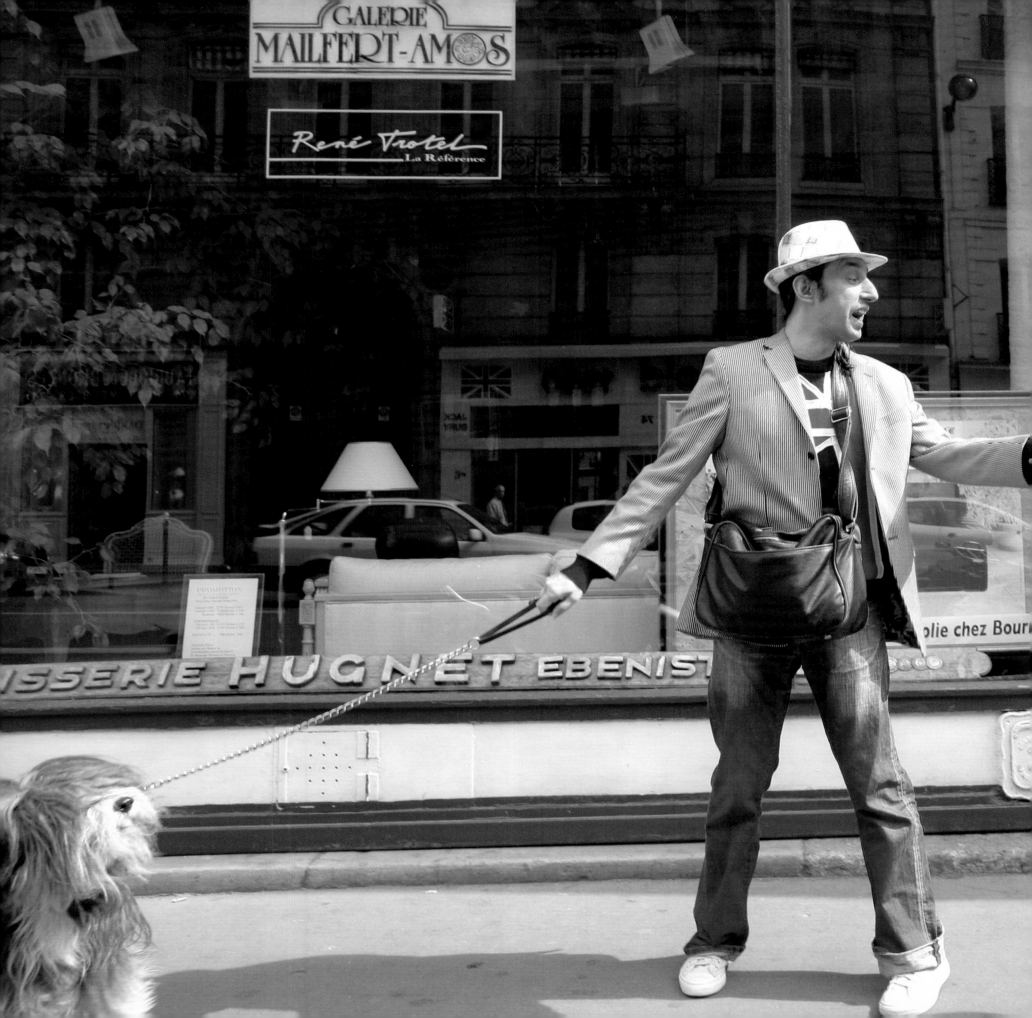

MAISON
DE LA
TRUFFE

Persillé
de lapin
AU RIESLING
40,€/Kg

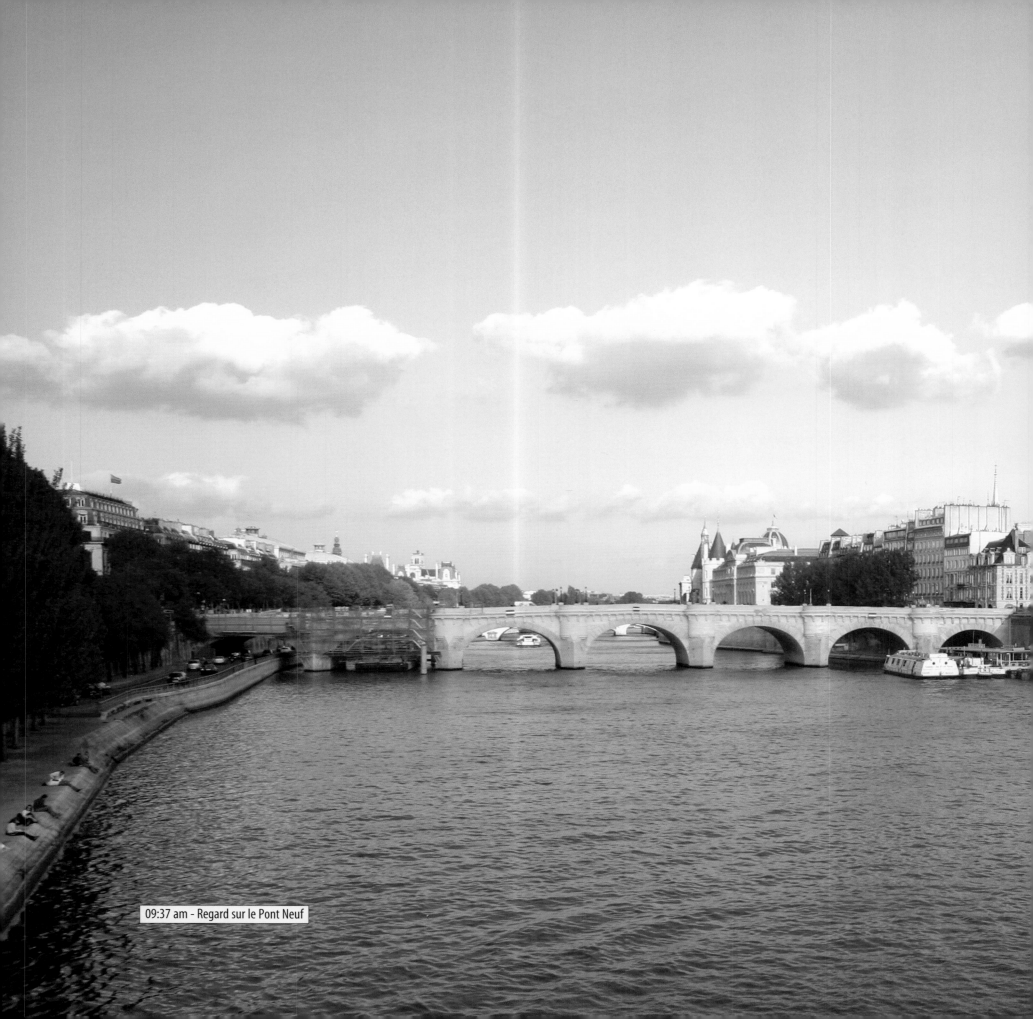

09:37 am - Regard sur le Pont Neuf

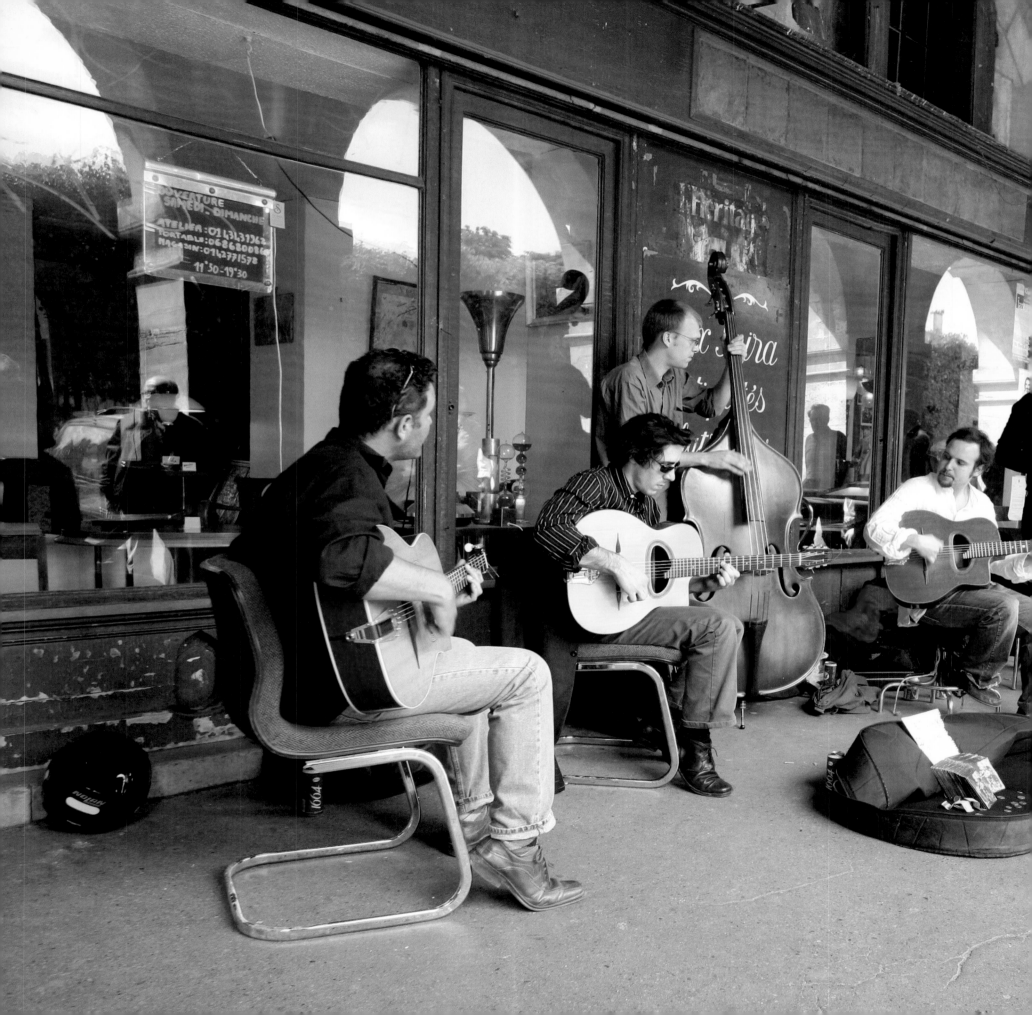

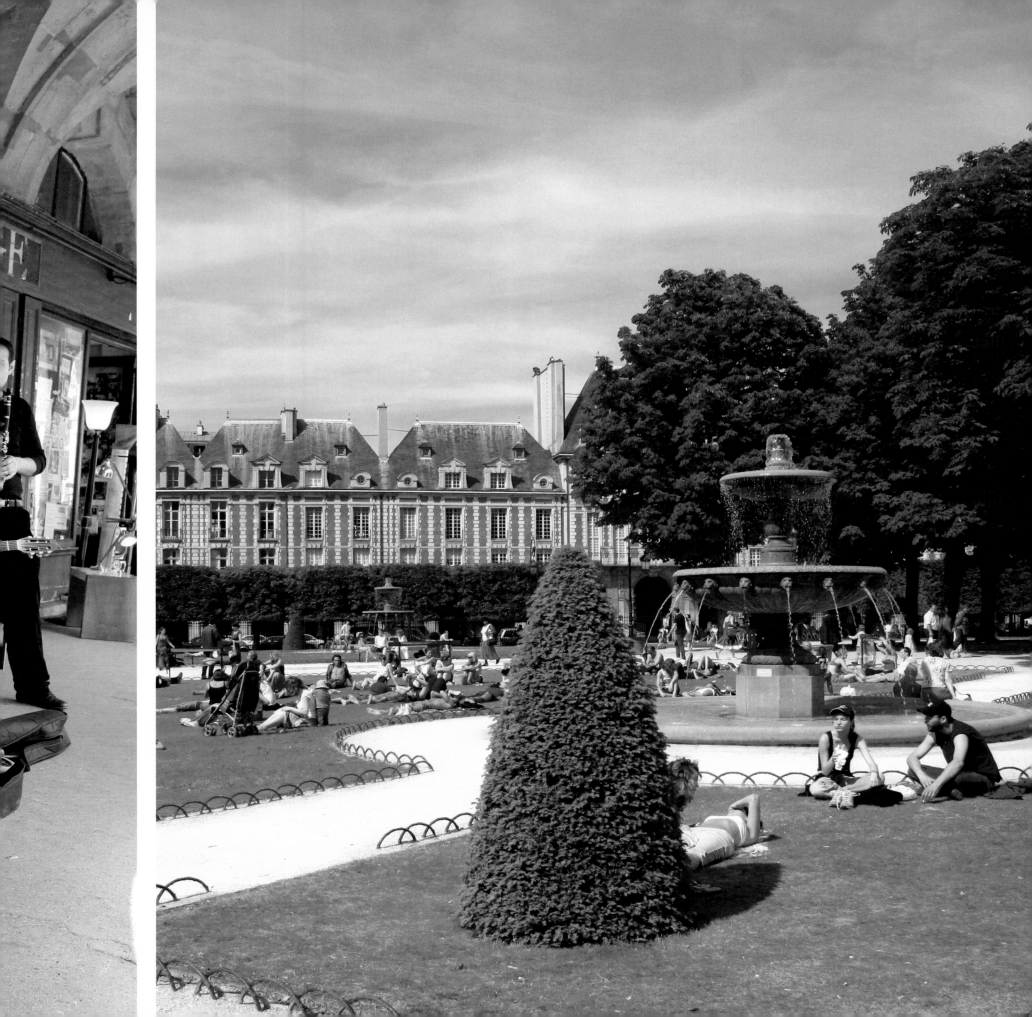

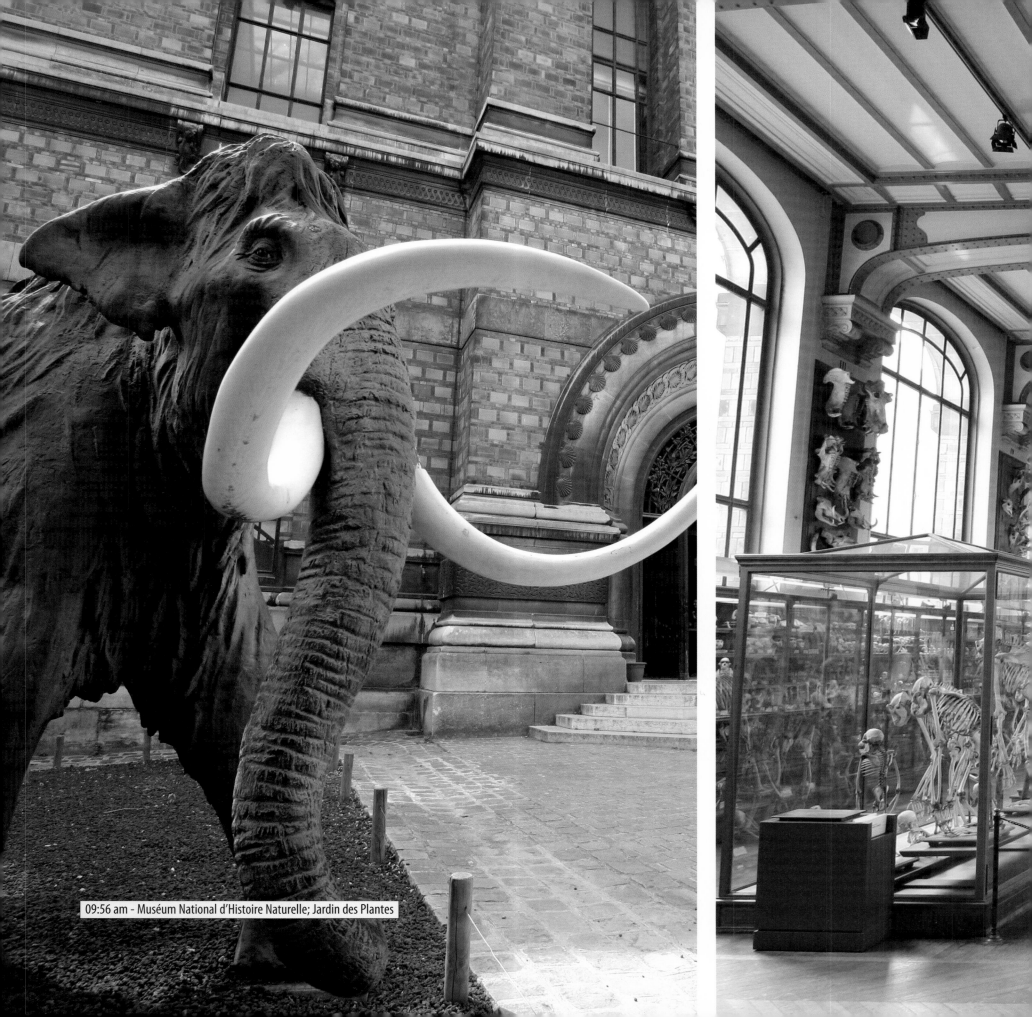

09:56 am - Muséum National d'Histoire Naturelle; Jardin des Plantes

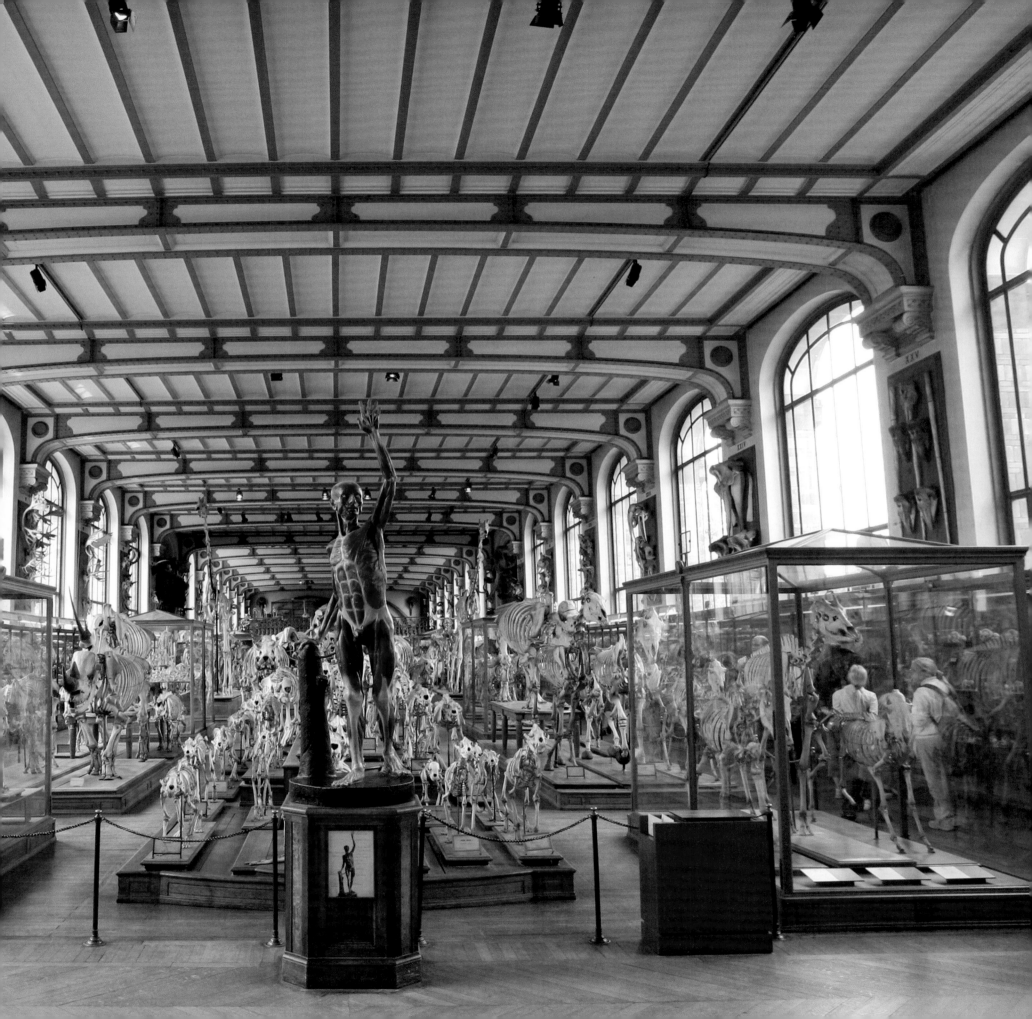

D. O.

A LA MÉMOIRE

...MAND, FRÉDÉRIC ERNEST NOGA...

ANCIEN TRÉSORIER

DE CHARLES PHILIPE DE FRANCE

DÉCÉDÉ DANS LA 72.ᵉ ANNÉE DE SON...

LE V. JUILLET. M. D. CCC. VI.

Bon ami, bon parent,
il remplit les devoirs de la société avec in...
il aimait les arts sans ostentatio...
et protégeait les artistes sans en tirer...
le souvenir de sa vie est grav...
dans le cœur de tous ceux qui l'on c...

Entr...
l'...

Les Soirées
Privilège

Spectacles
+
Restaurants
à partir de 52€

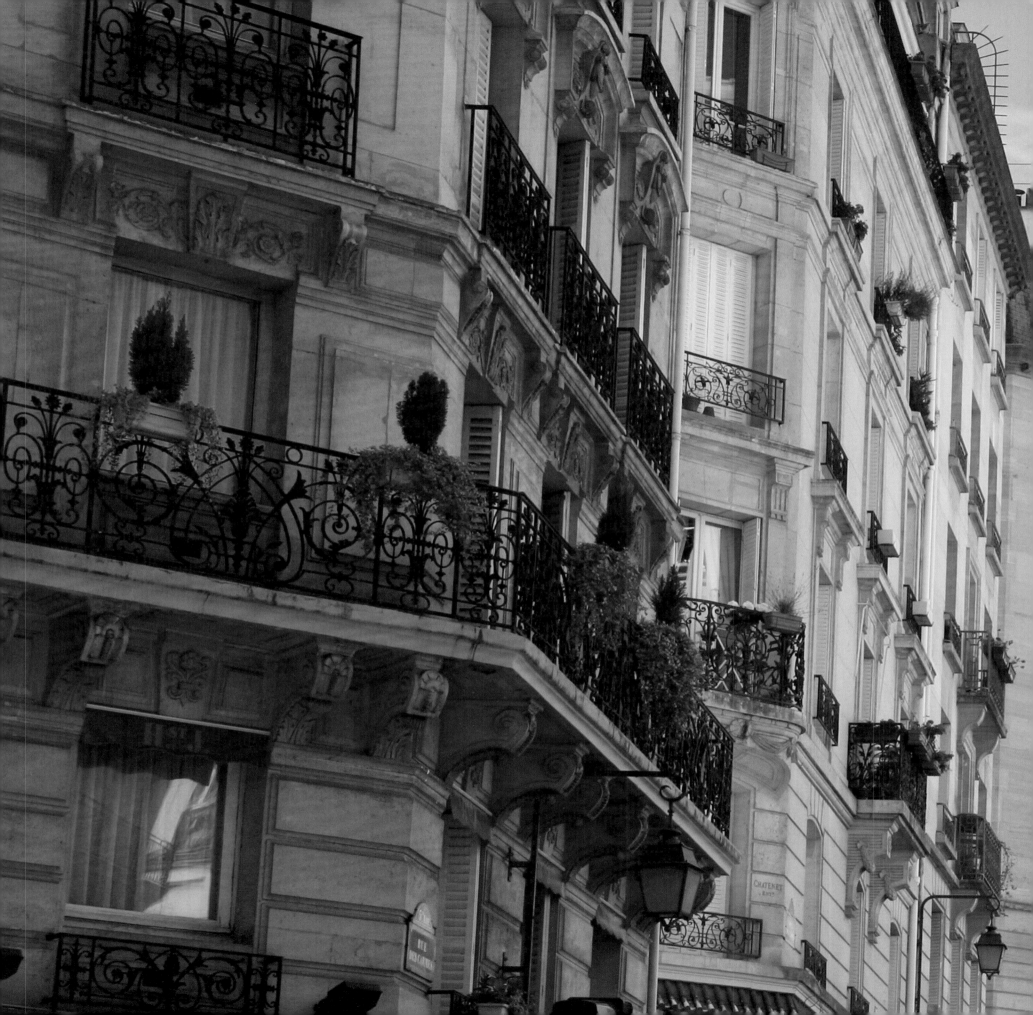

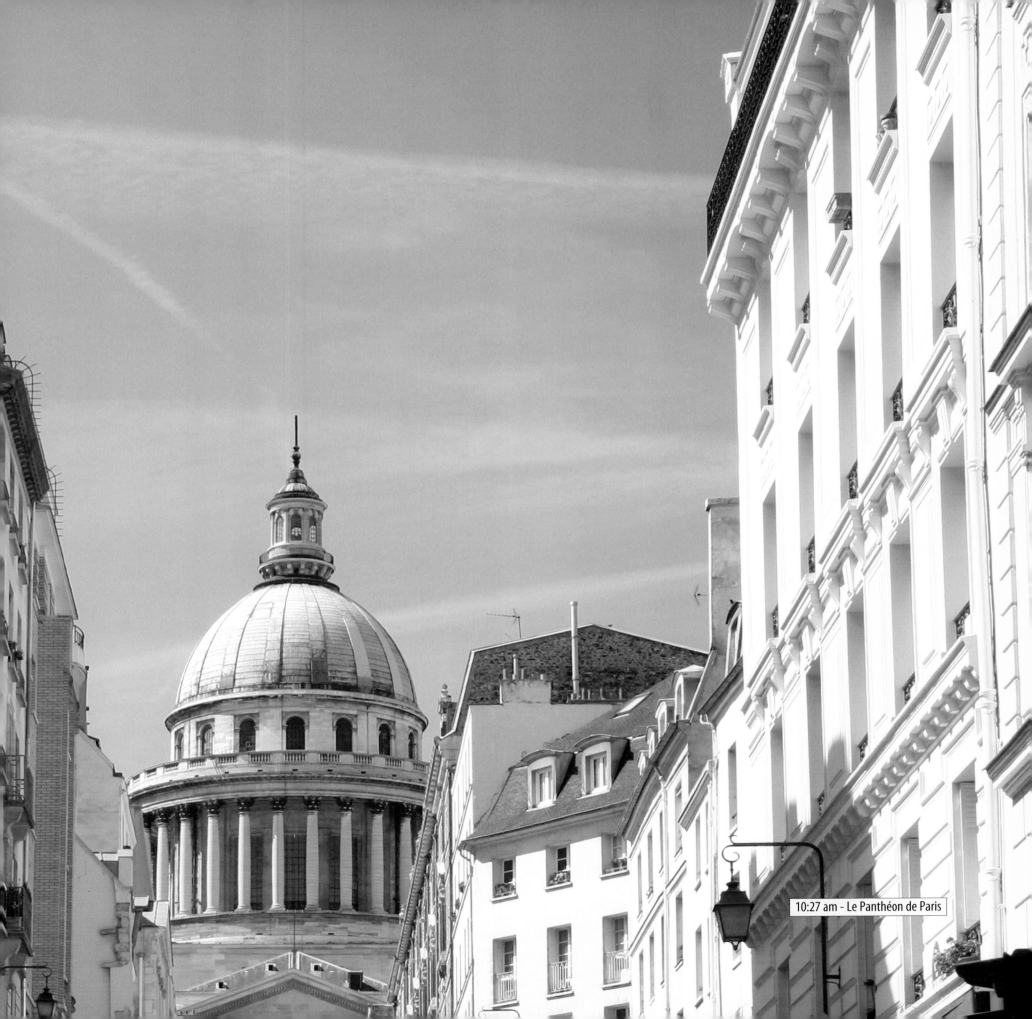

10:27 am - Le Panthéon de Paris

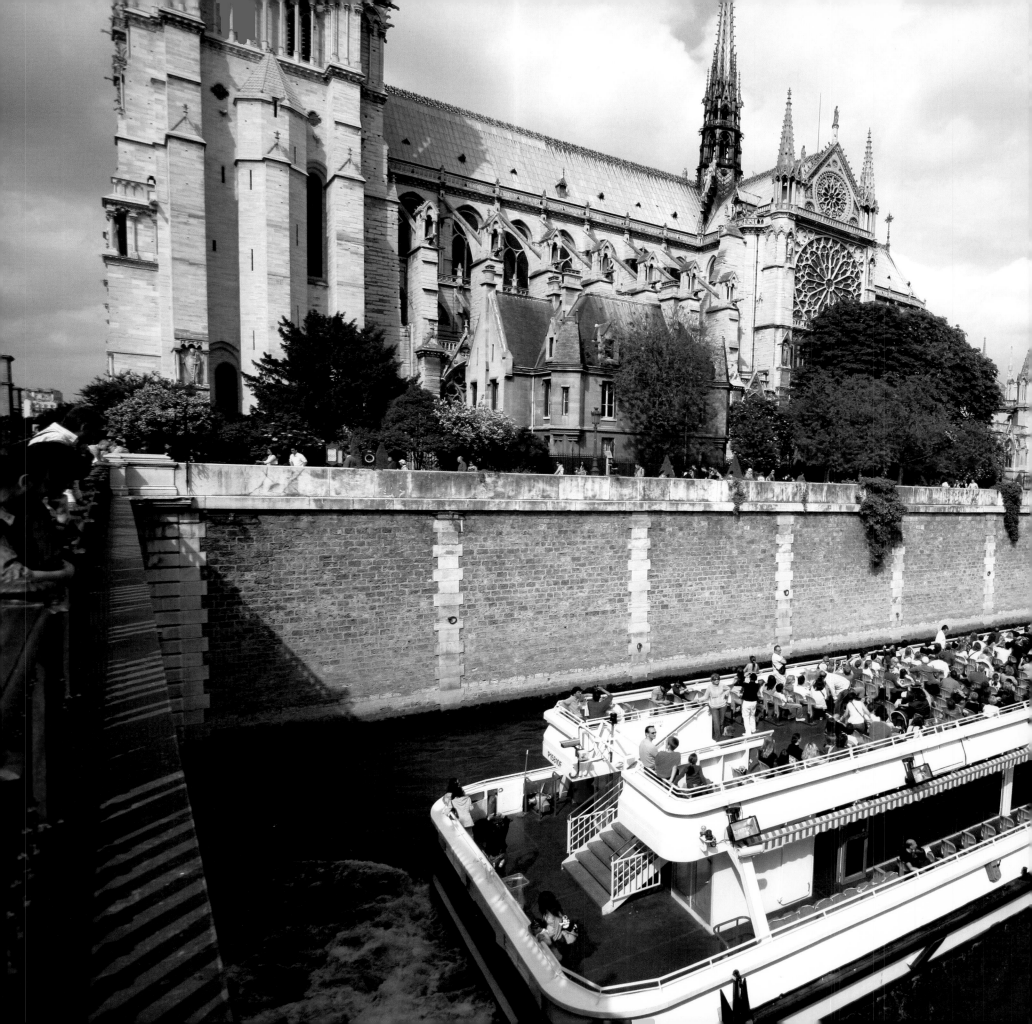

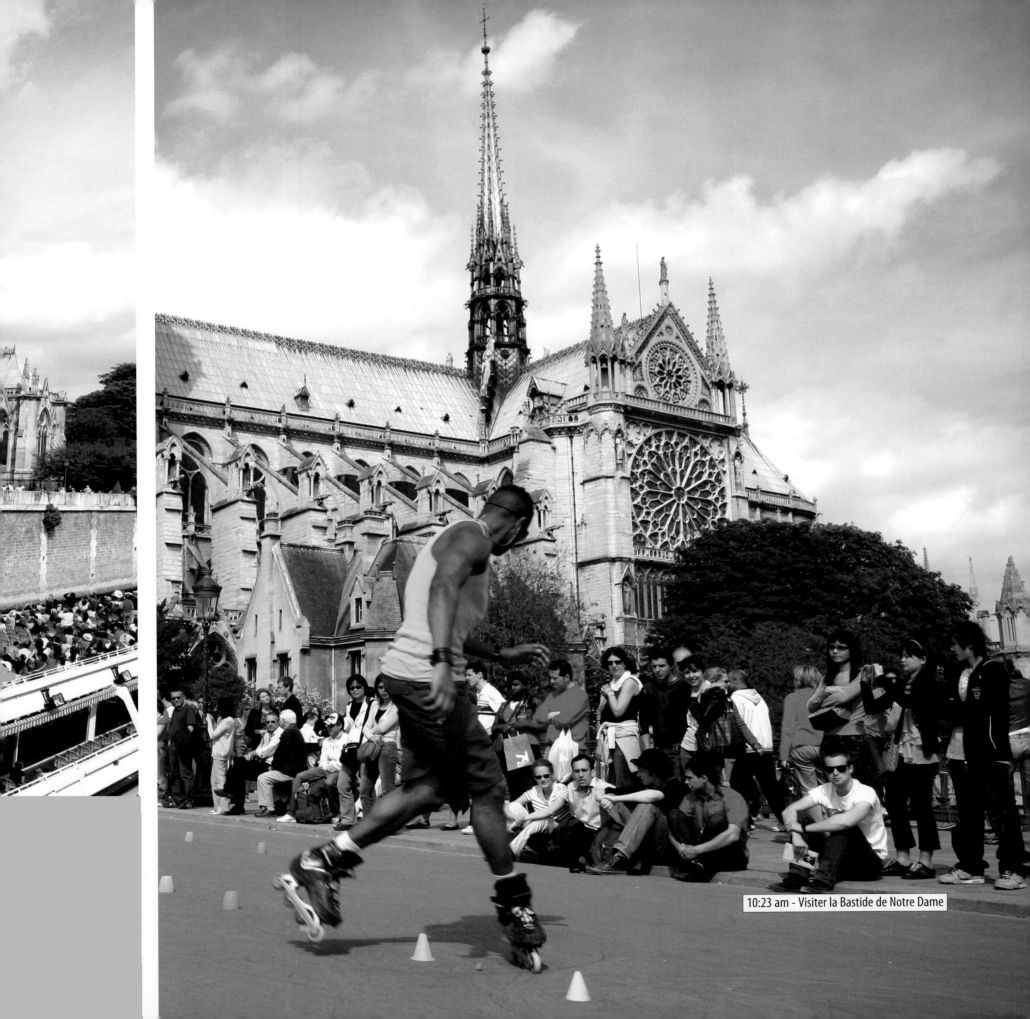

10:23 am - Visiter la Bastide de Notre Dame

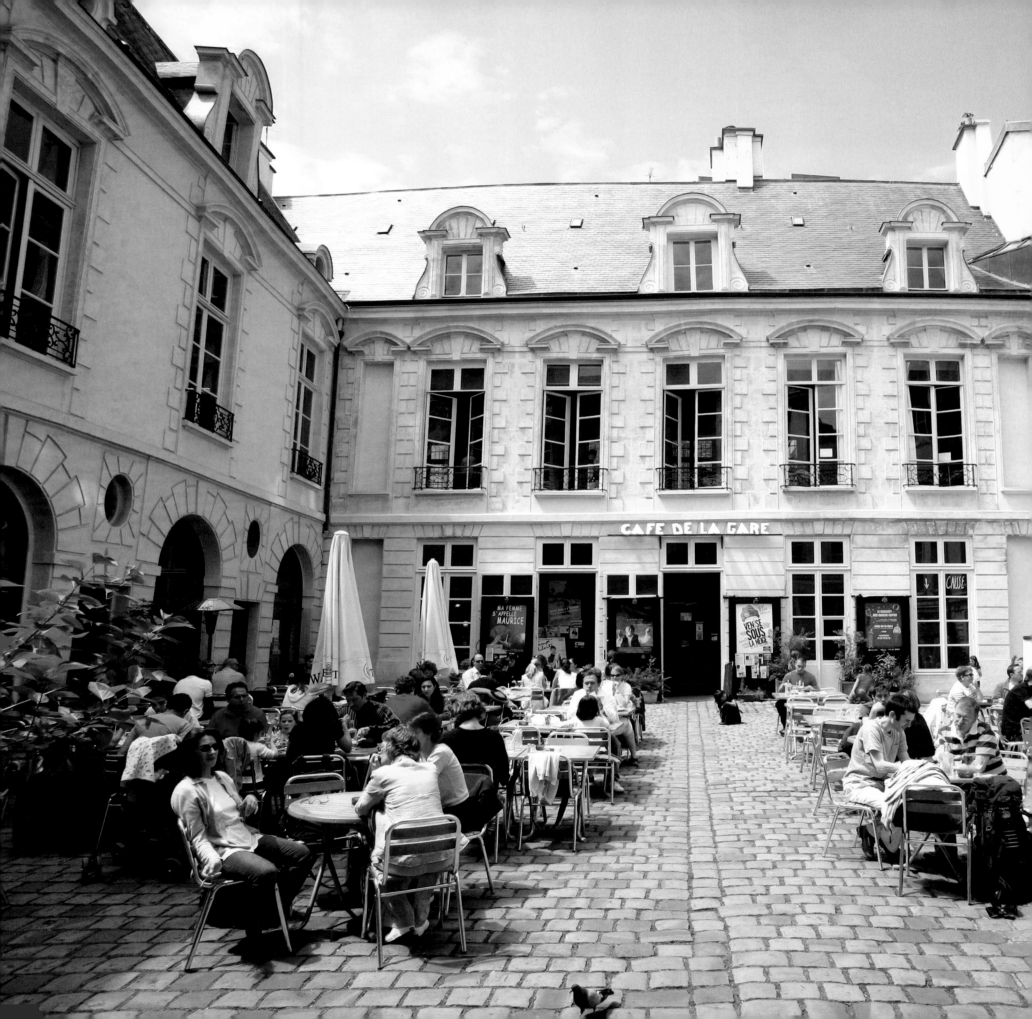

ST
NMUR
LA
PARIS

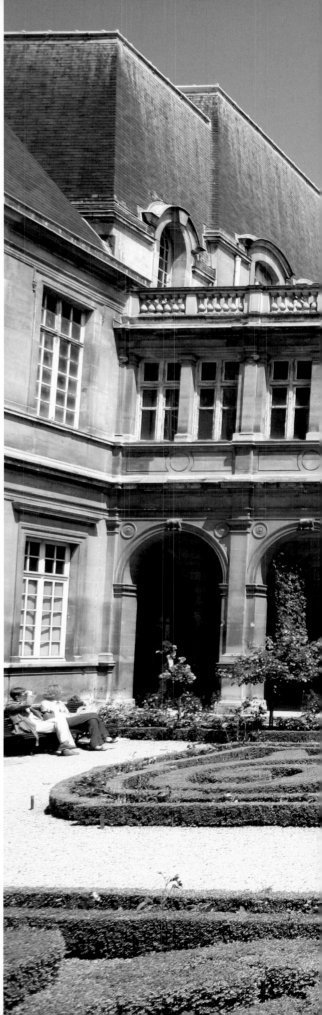

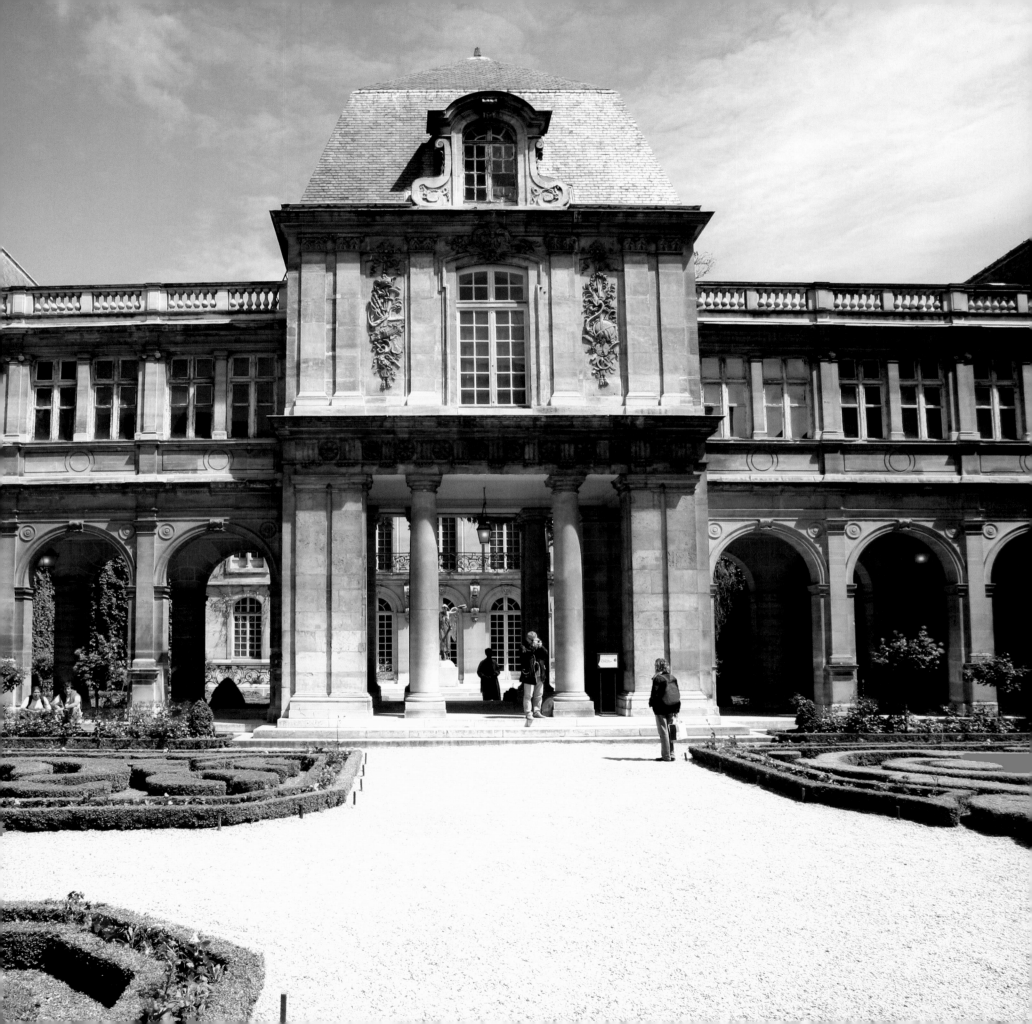

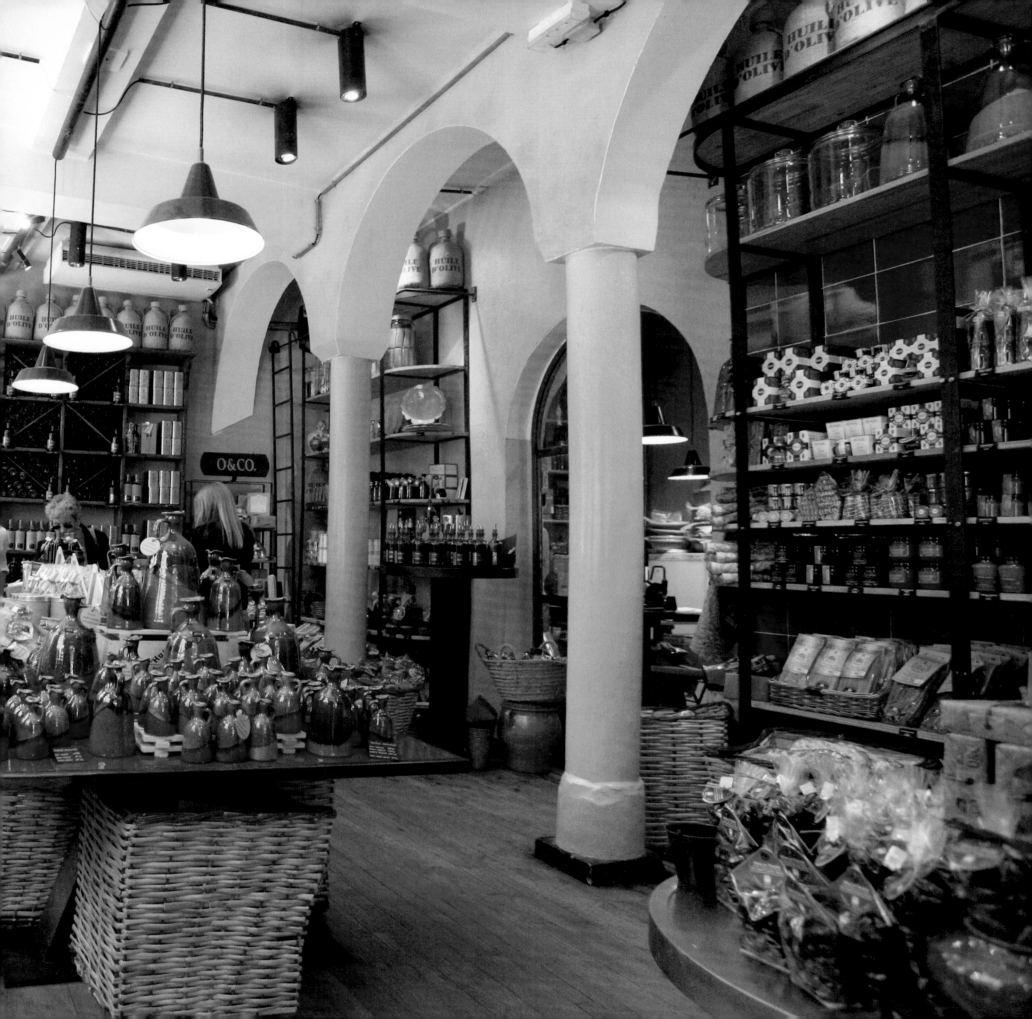

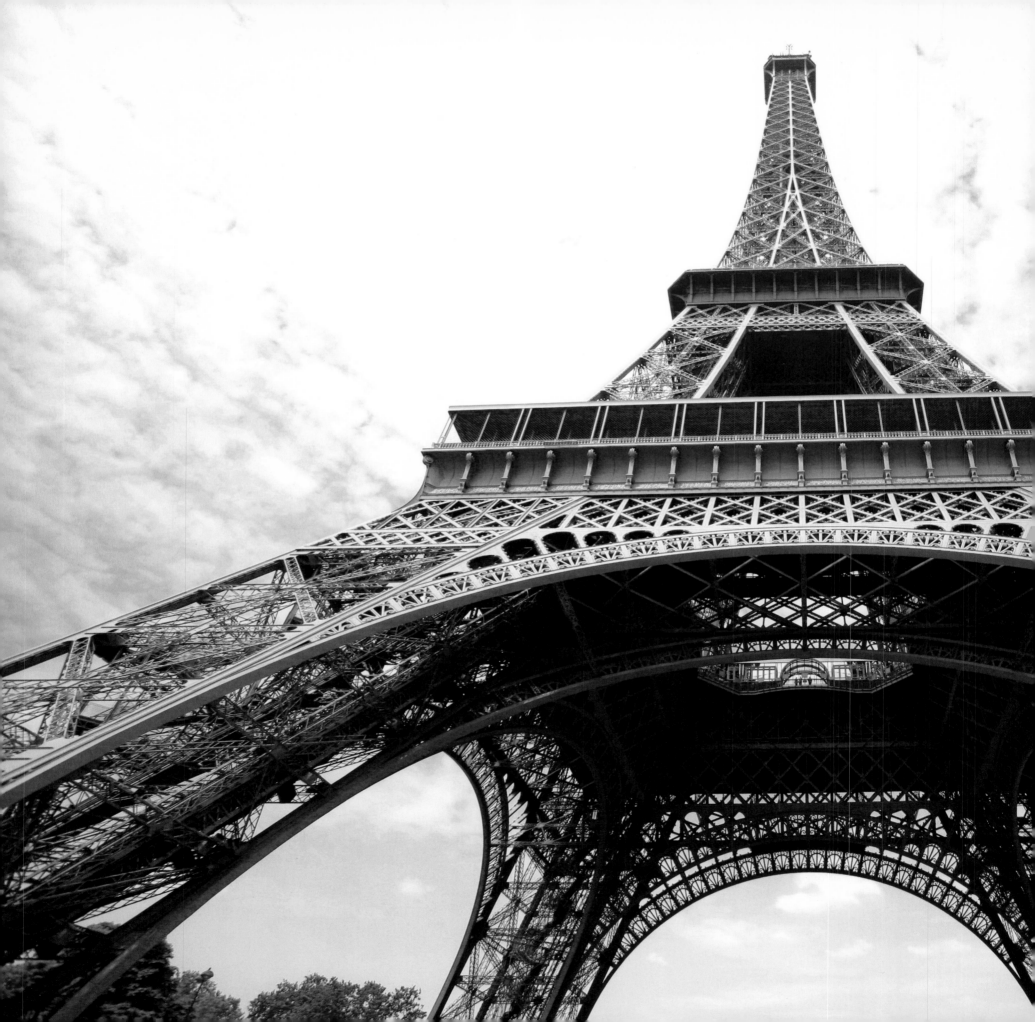

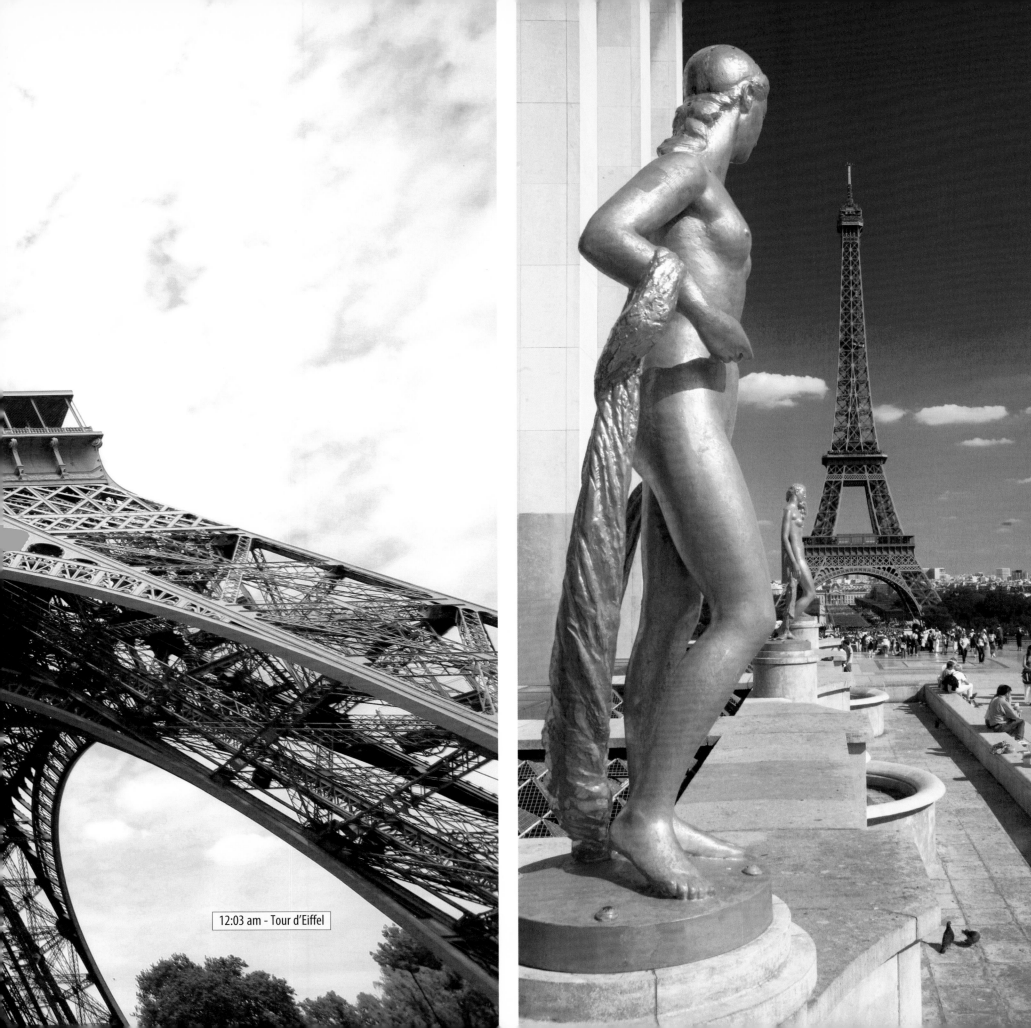

12:03 am - Tour d'Eiffel

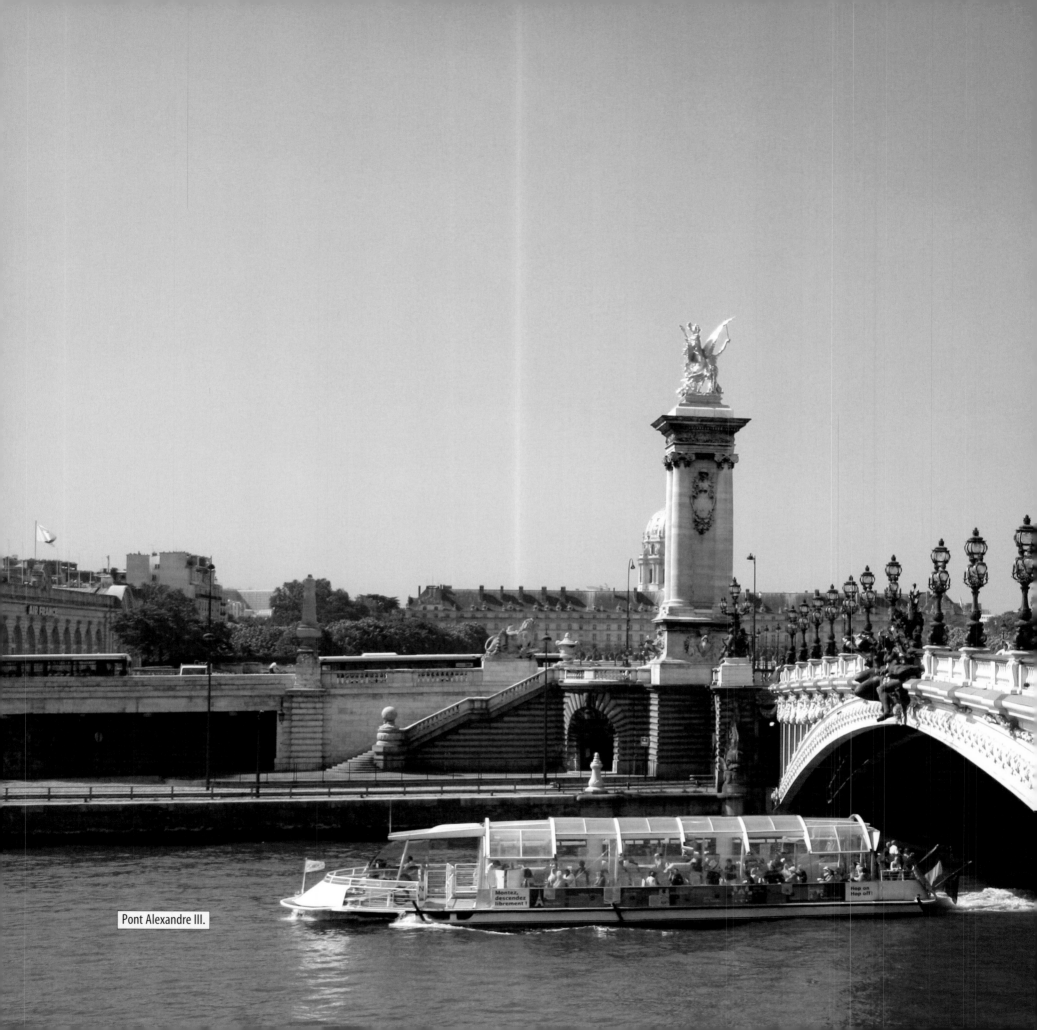

Pont Alexandre III.

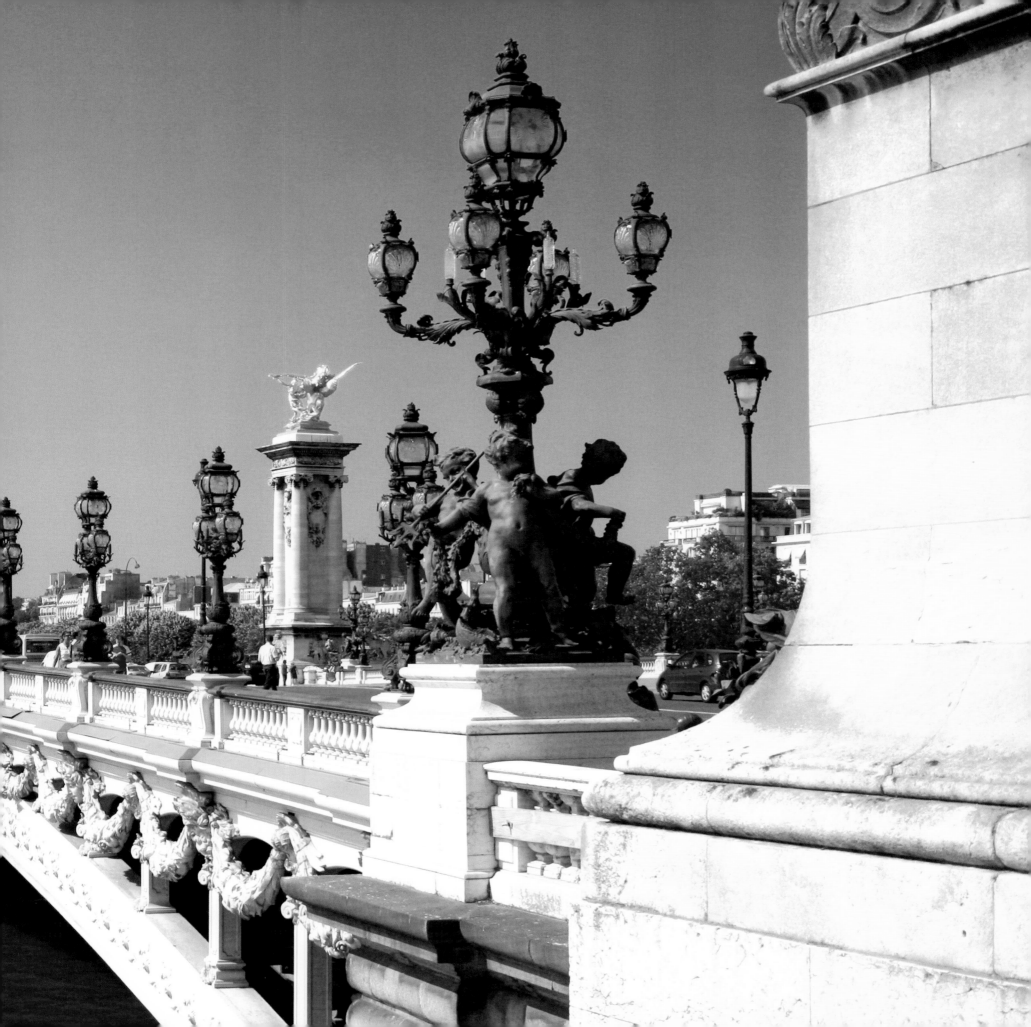

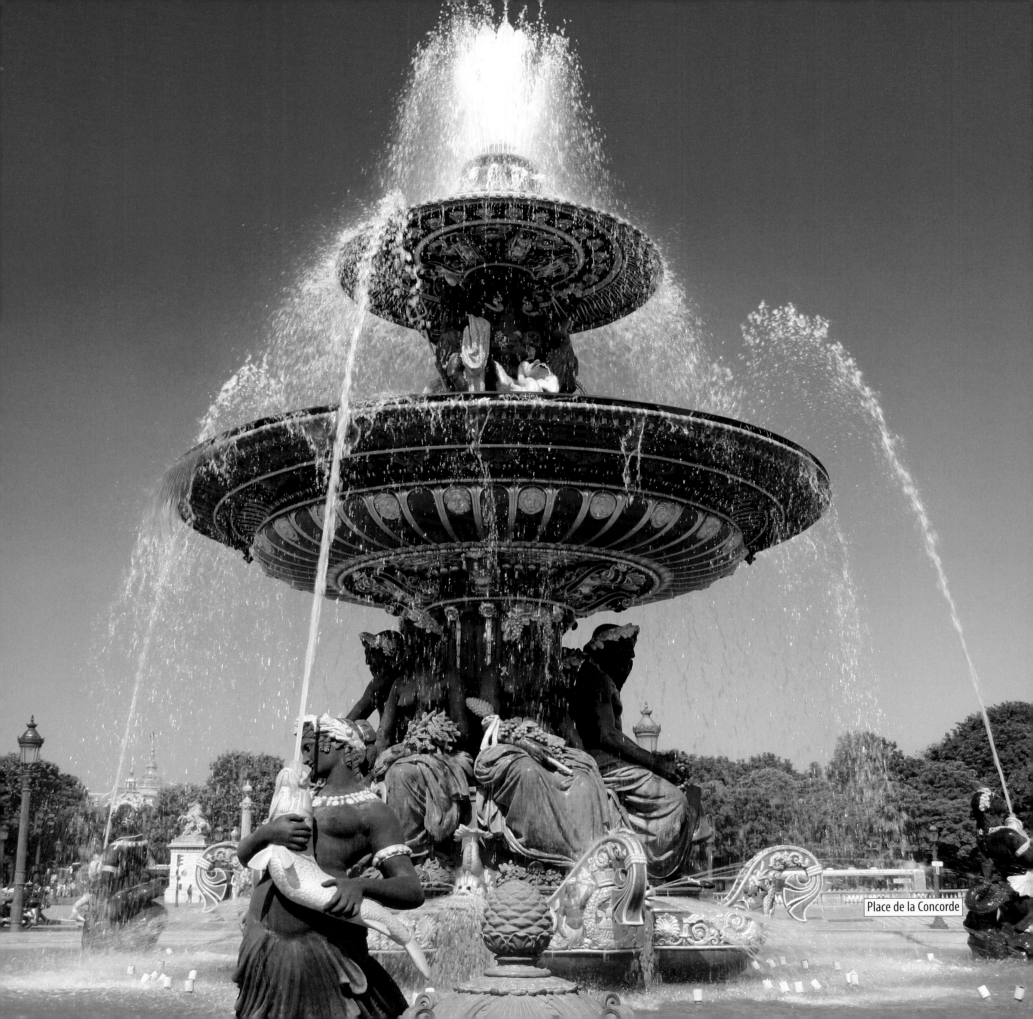

Place de la Concorde

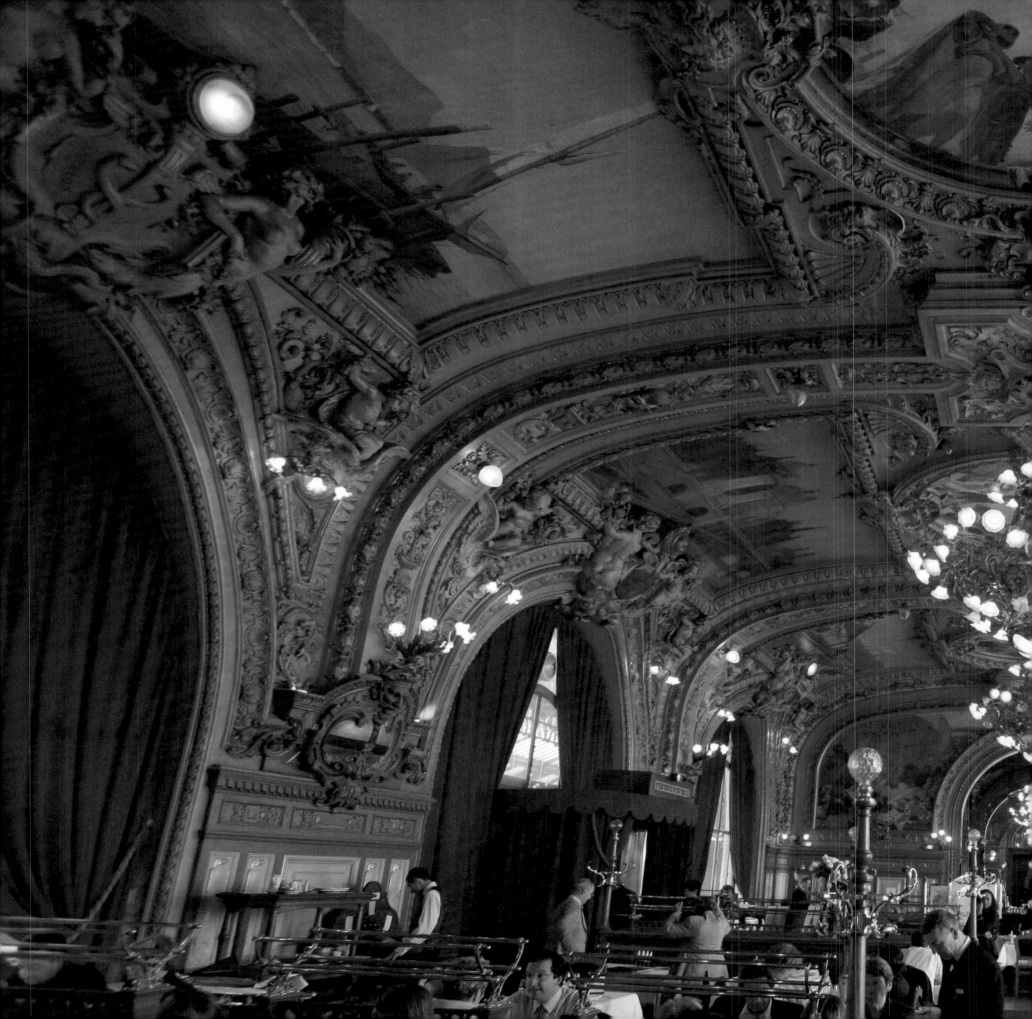

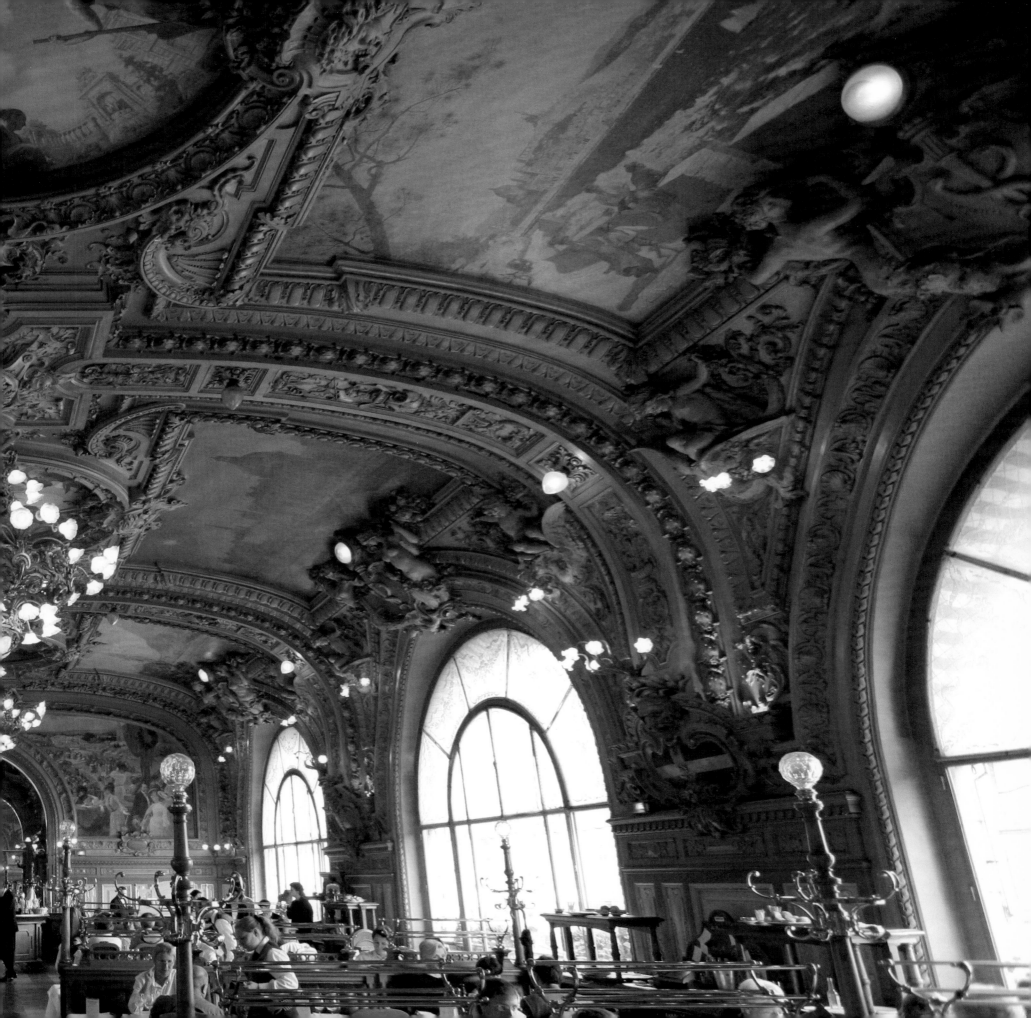

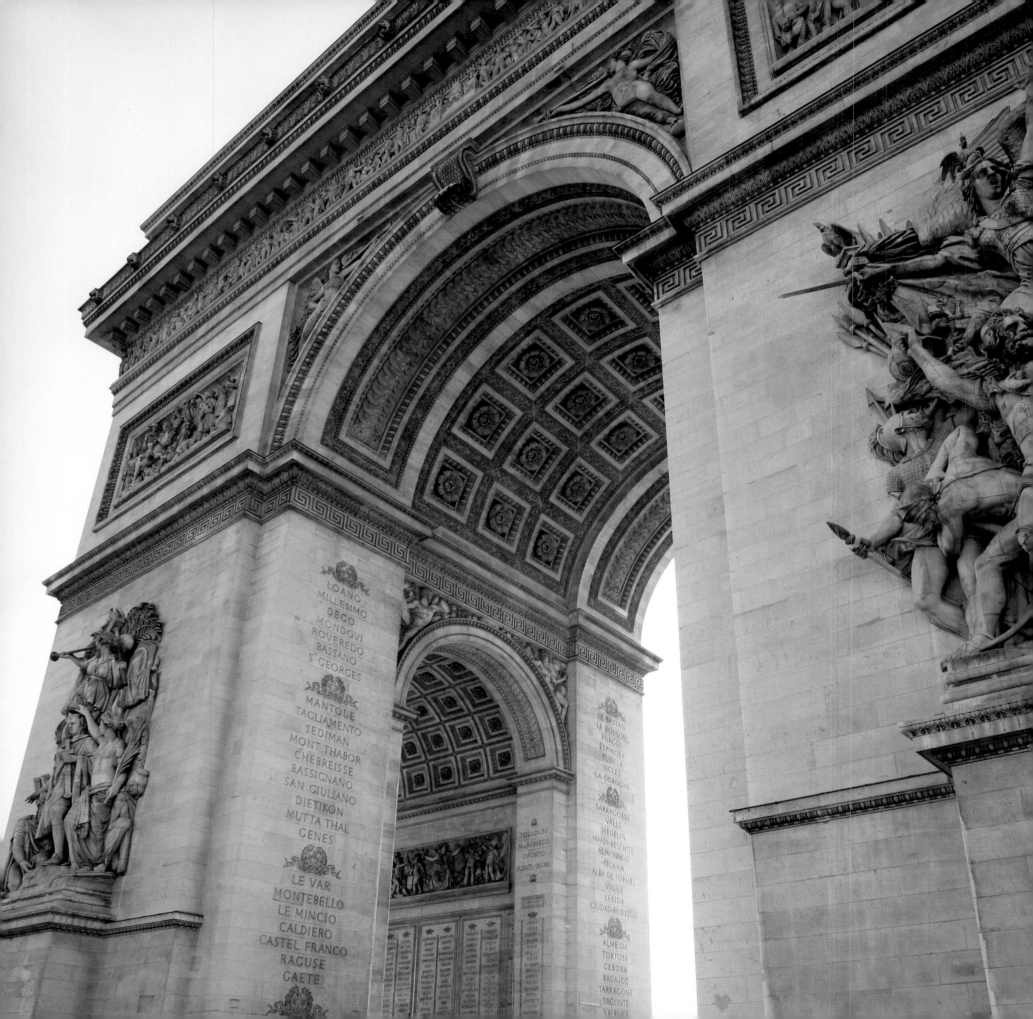

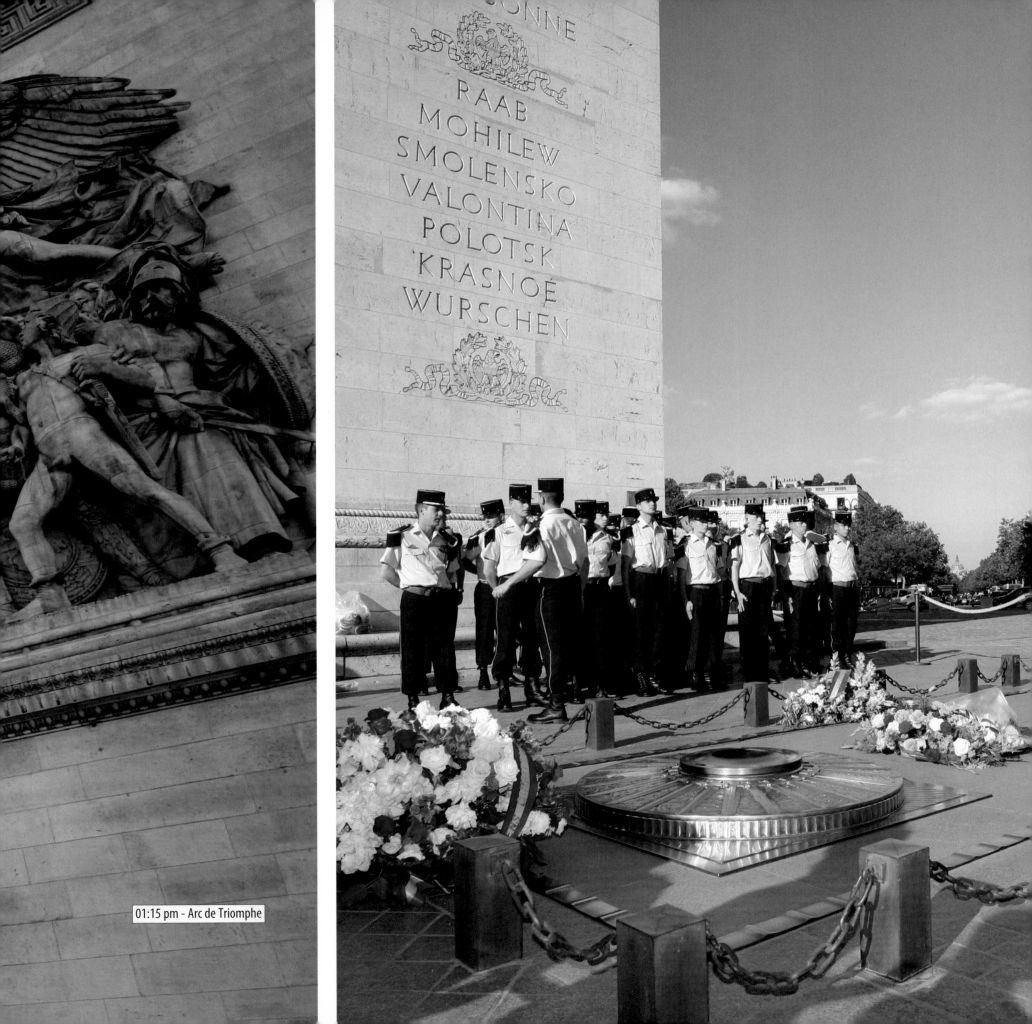

ONNE

RAAB
MOHILEW
SMOLENSKO
VALONTINA
POLOTSK
'KRASNOÉ
WURSCHEN

01:15 pm - Arc de Triomphe

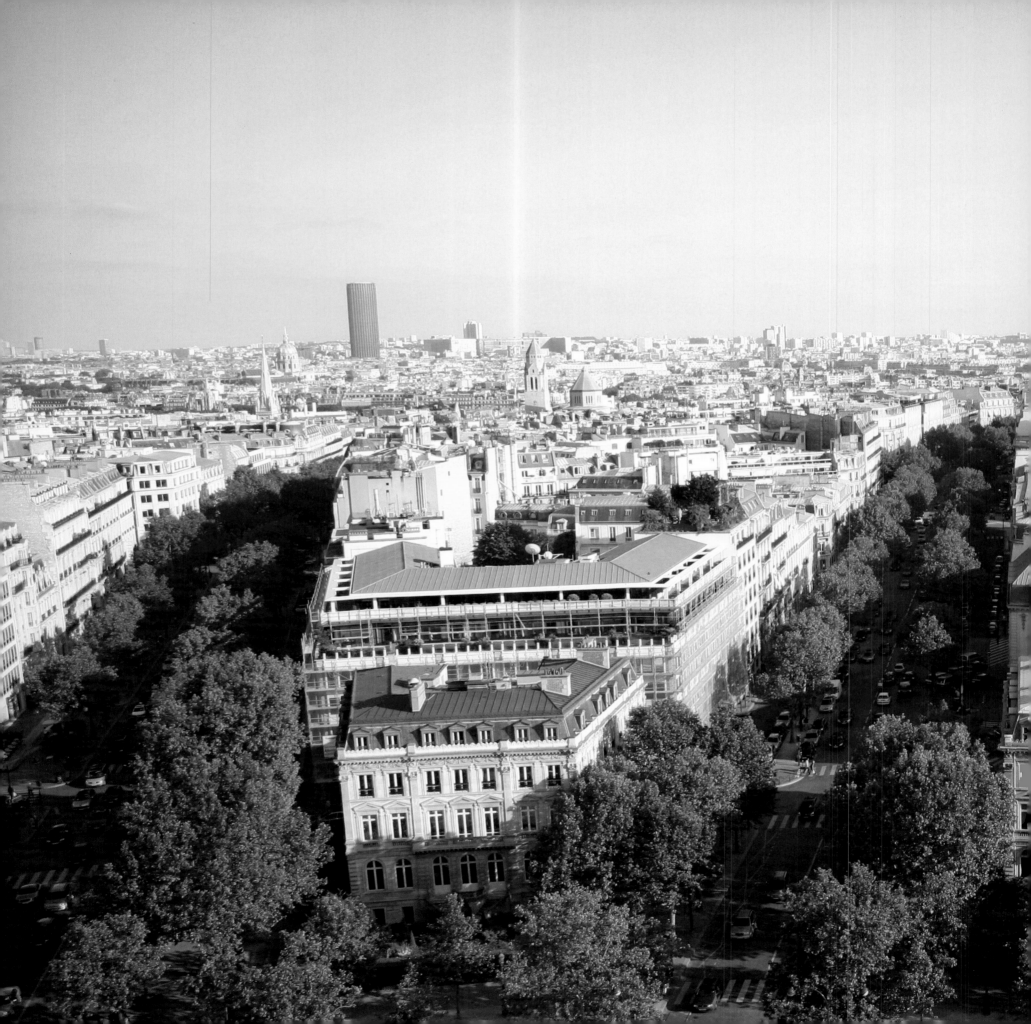

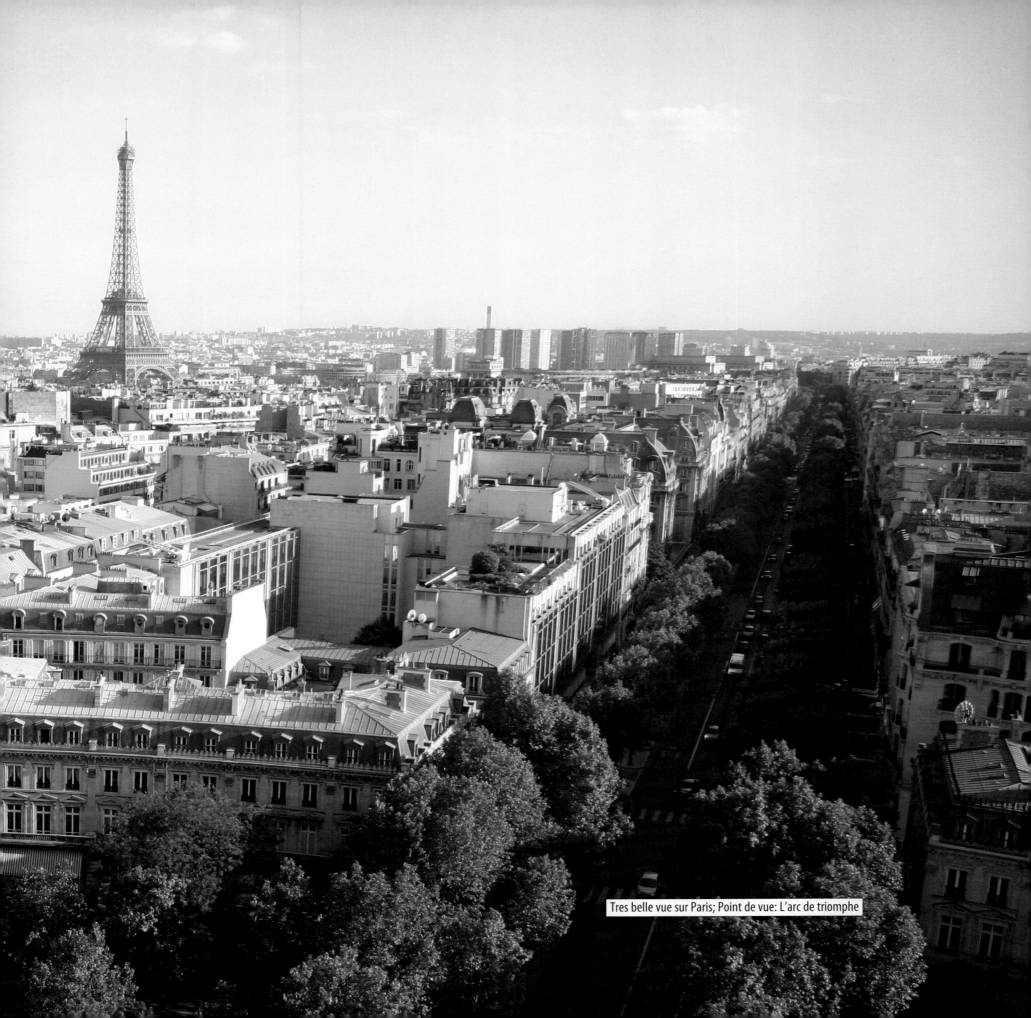

Tres belle vue sur Paris; Point de vue: L'arc de triomphe

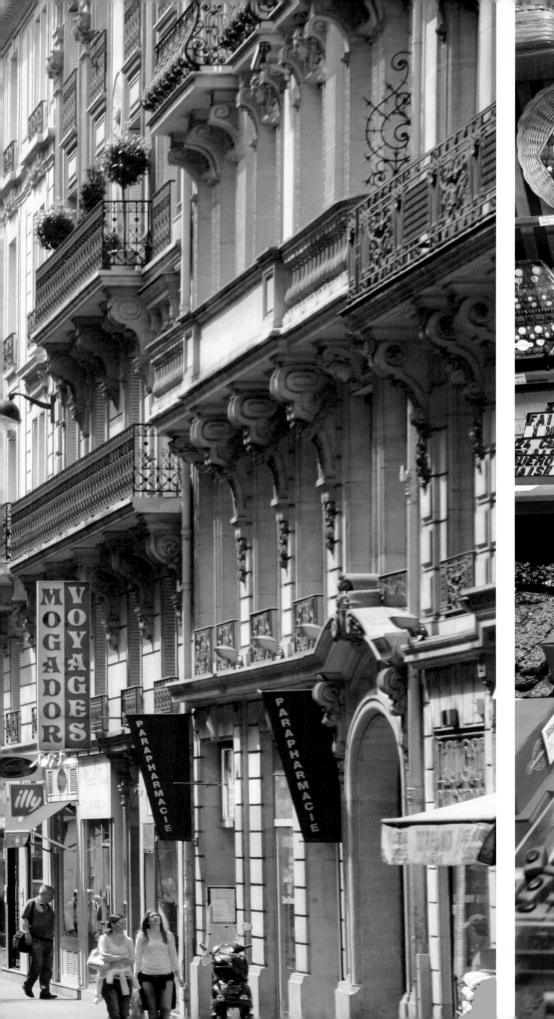
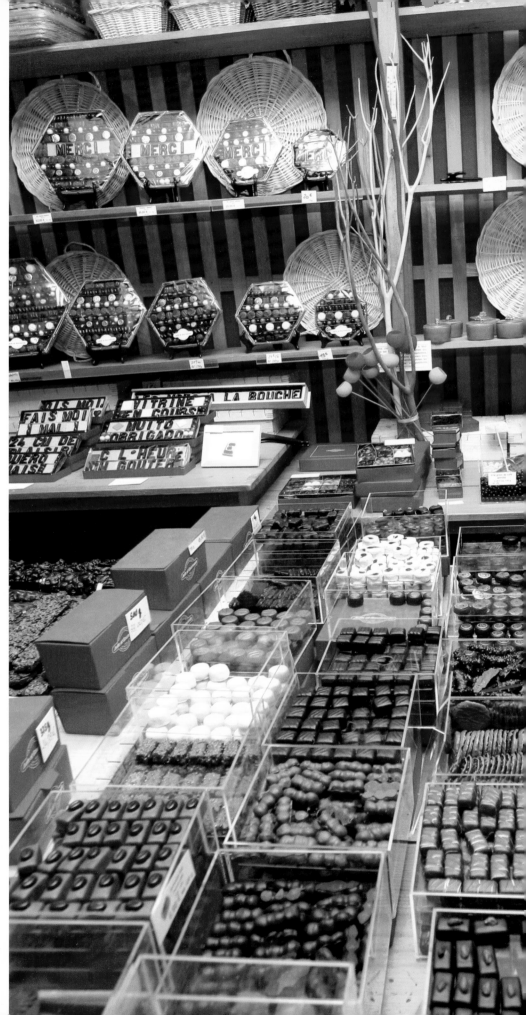

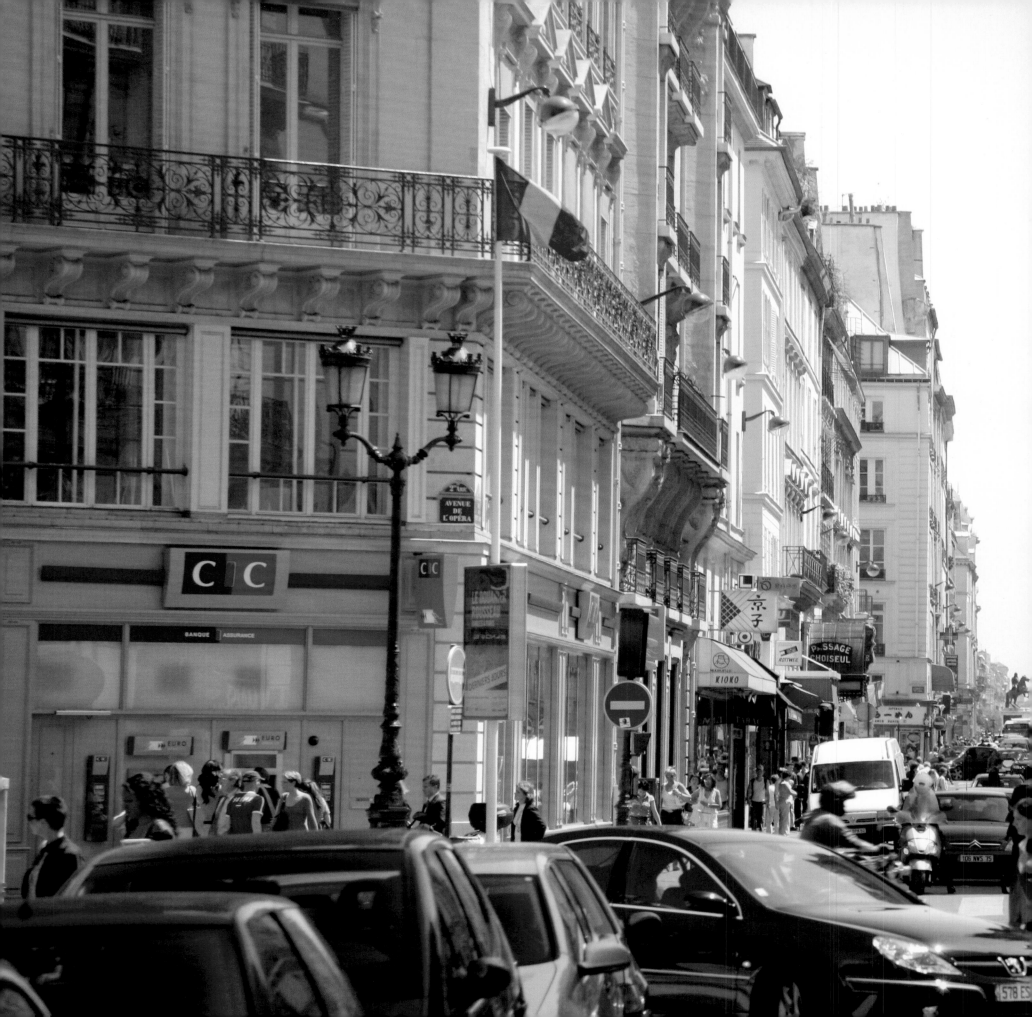

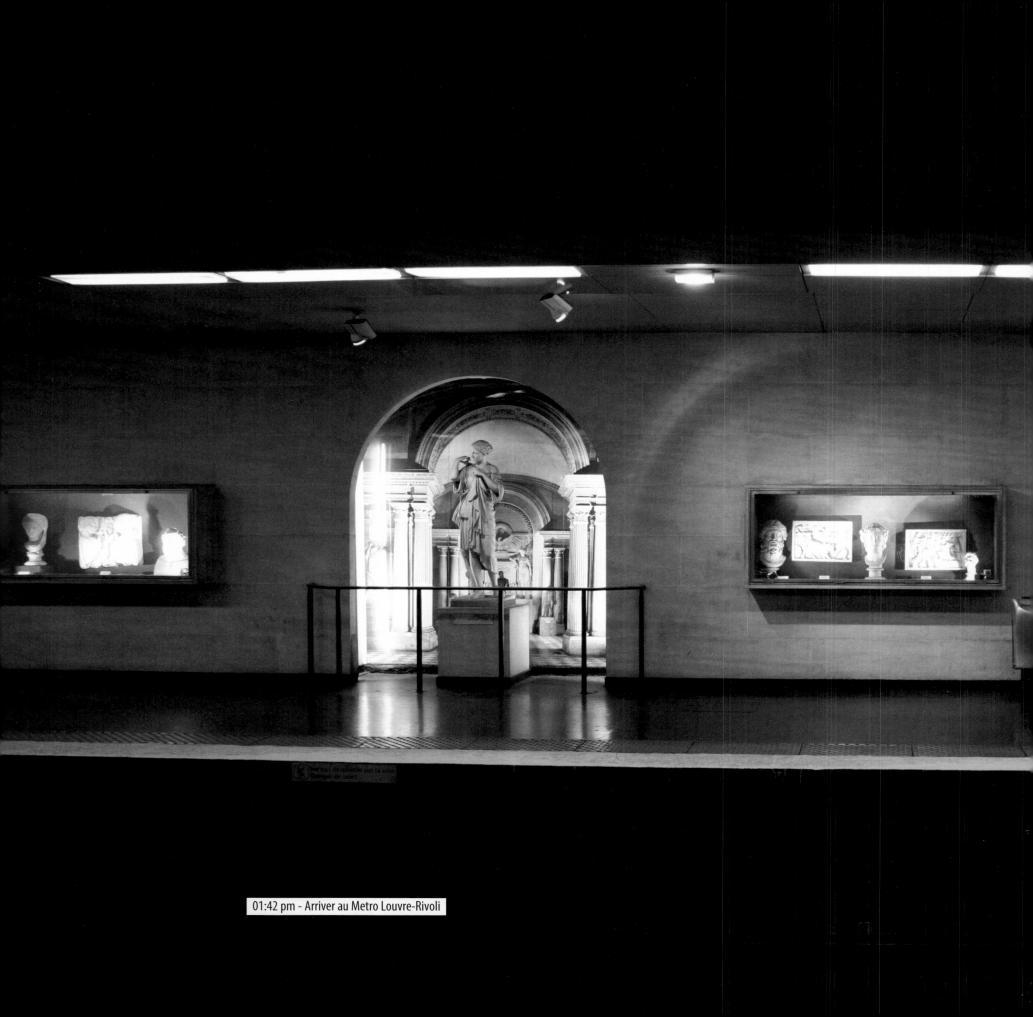

01:42 pm - Arriver au Metro Louvre-Rivoli

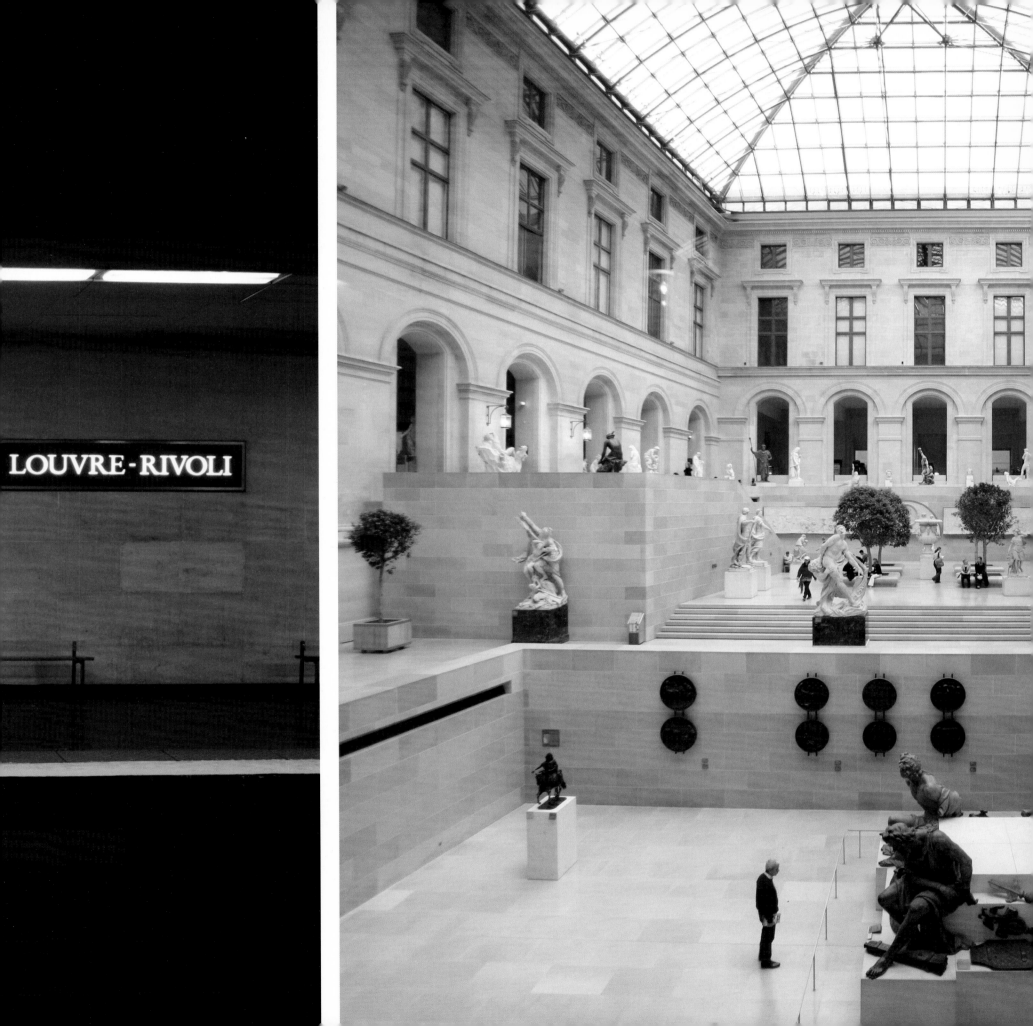

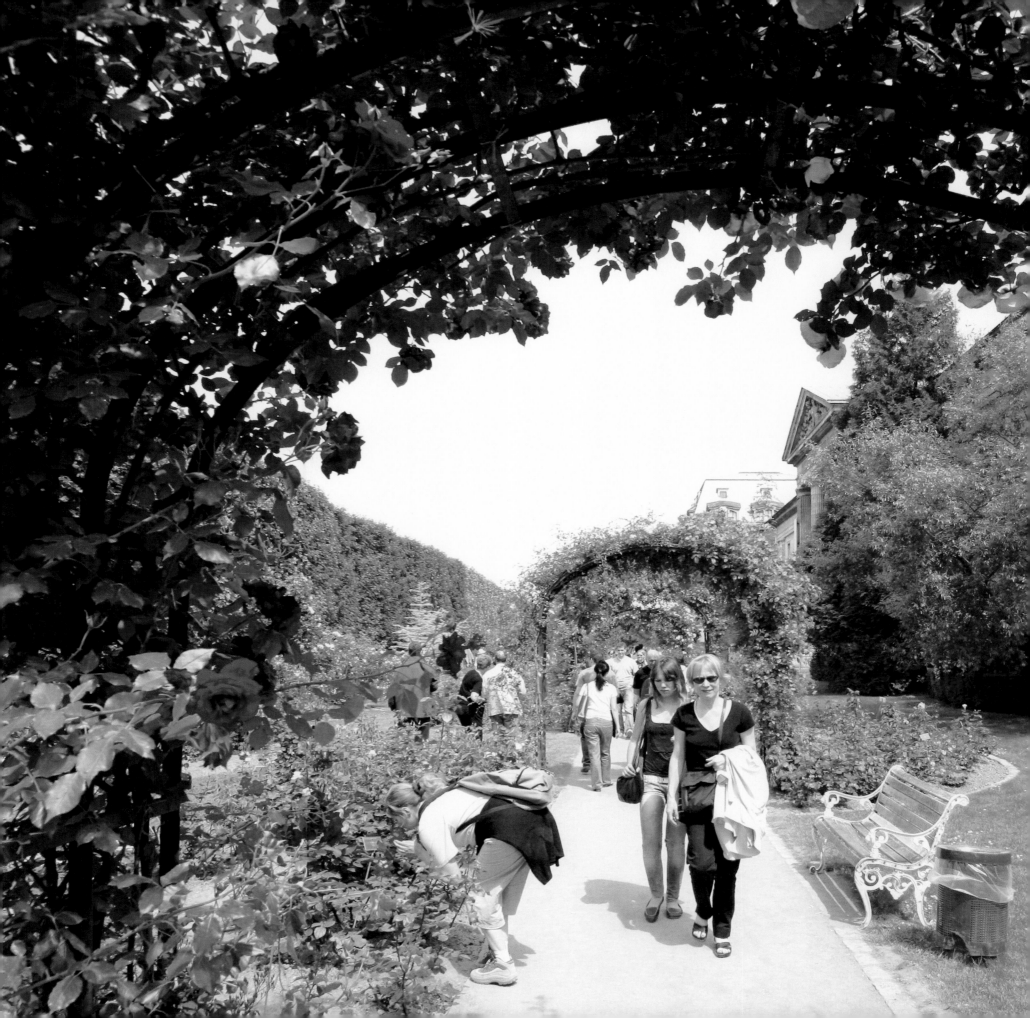

colette
*style*designartfood

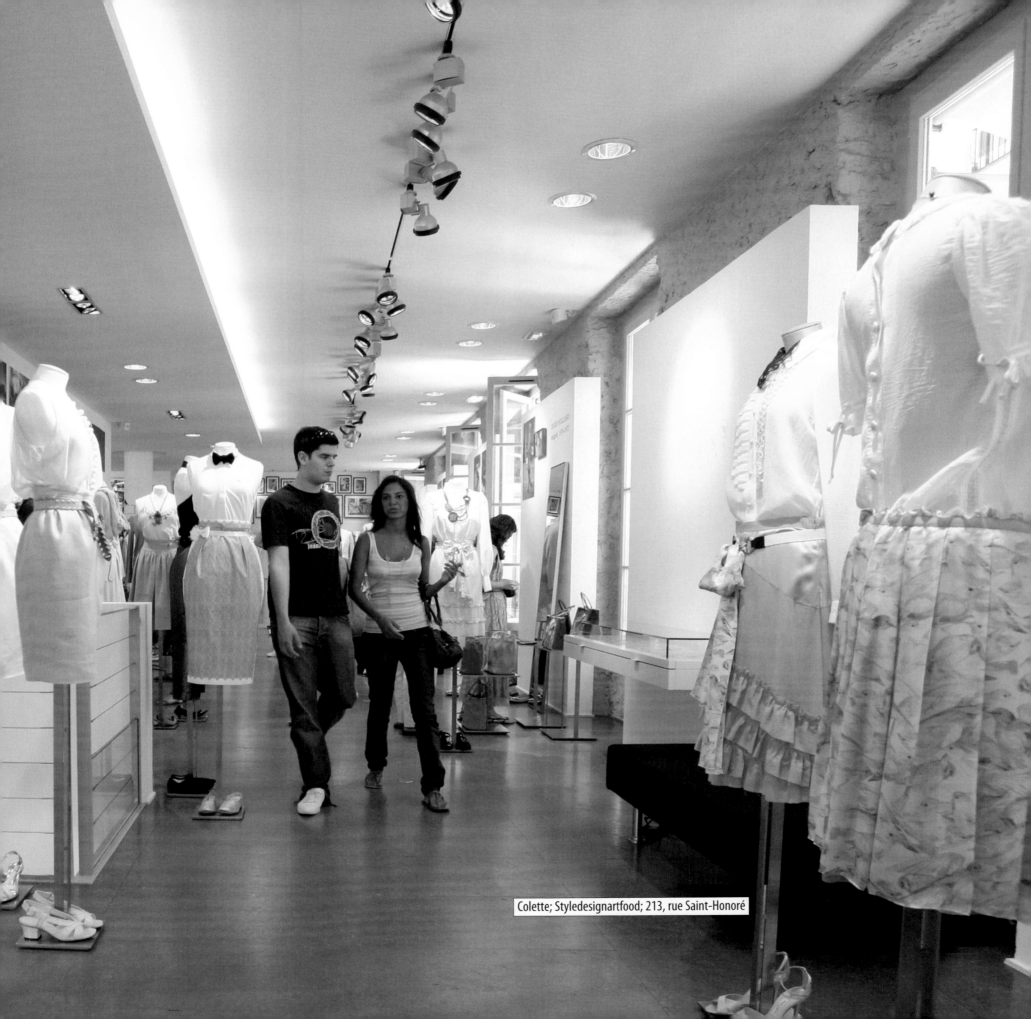

Colette; Styledesignartfood; 213, rue Saint-Honoré

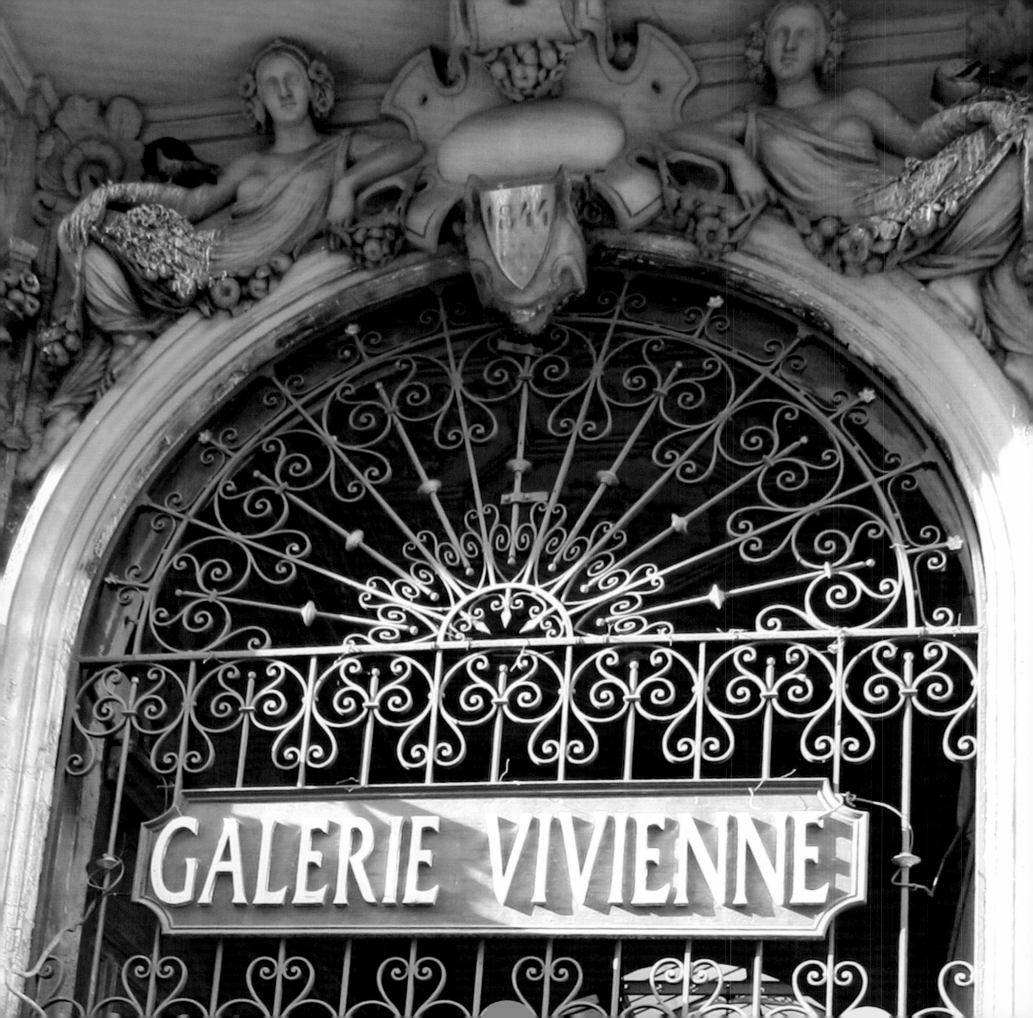

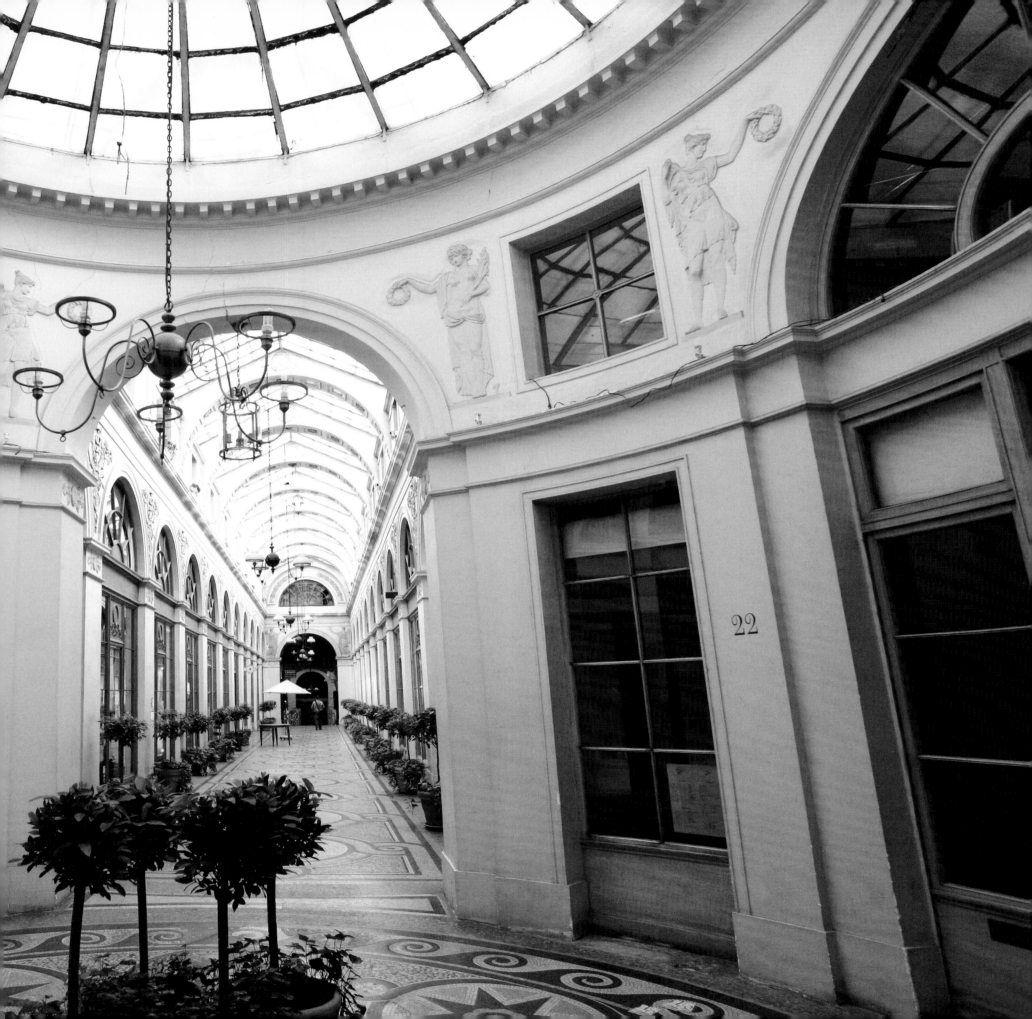

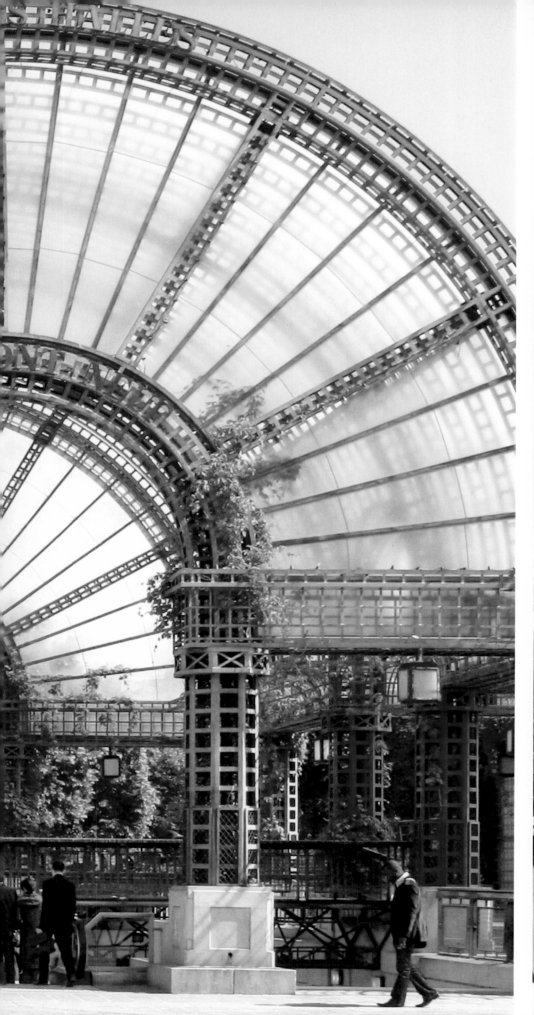

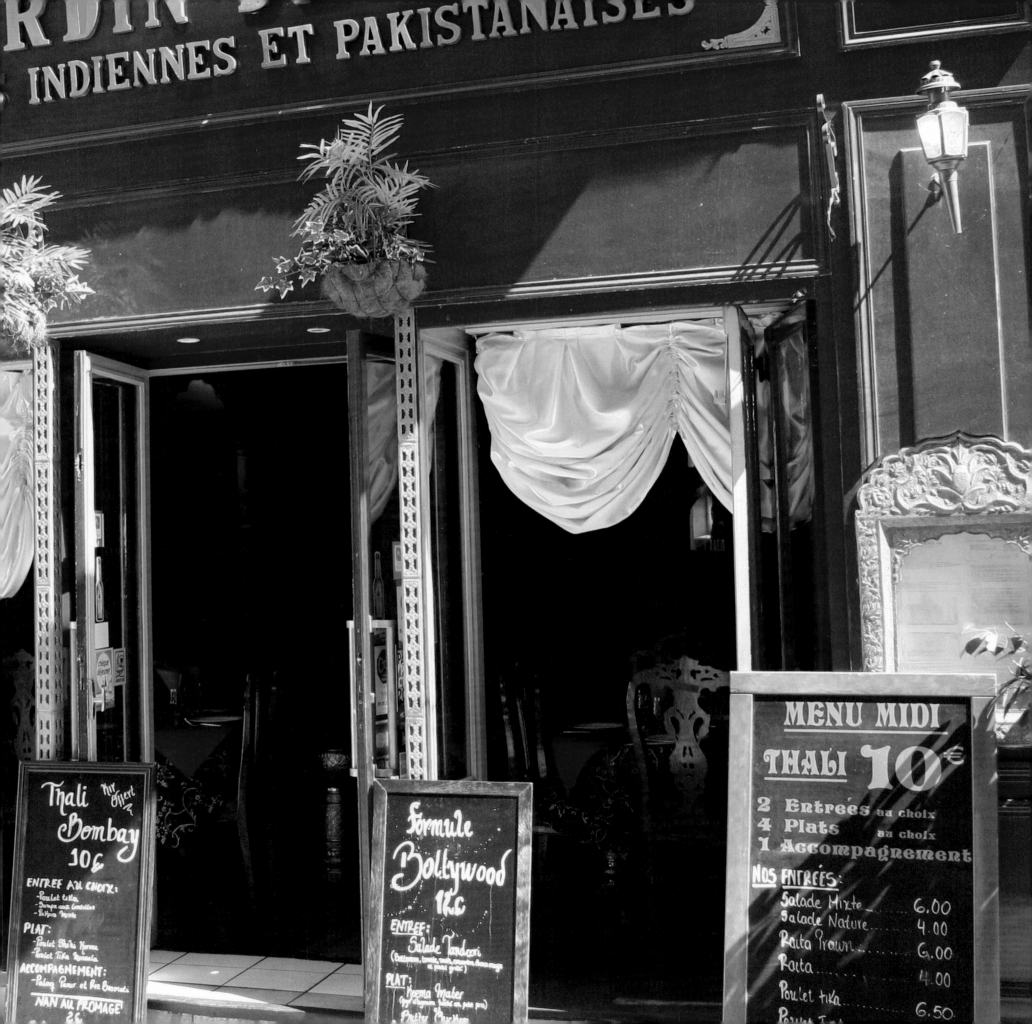

RDIN ... INDIENNES ET PAKISTANAISES

Thali *Nit offert* 2
Bombay
10€

ENTREE AU CHOIX:
- Poulet tika
- Soupe aux lentilles
- Pakora Mixte

PLAT:
- Poulet Shish Kebab
- Poulet Tika Massala

ACCOMPAGNEMENT:
- Palag Panir et Riz Basmati

NAN AU FROMAGE
2€

Formule
Bollywood
12€

ENTREE:
Salade Tandoori
(Betteraves, tomate, mais, concombre, thon, mayo et pain garlic)

PLAT:
Keema Mater
(oof d'agneau hâché au petits pois)

Better Chicken

MENU MIDI
THALI 10€

2 Entrées au choix
4 Plats au choix
1 Accompagnement

NOS ENTRÉES:
Salade Mixte 6.00
Salade Nature 4.00
Raita Prawn 6.00
Raita 4.00
Poulet tika 6.50

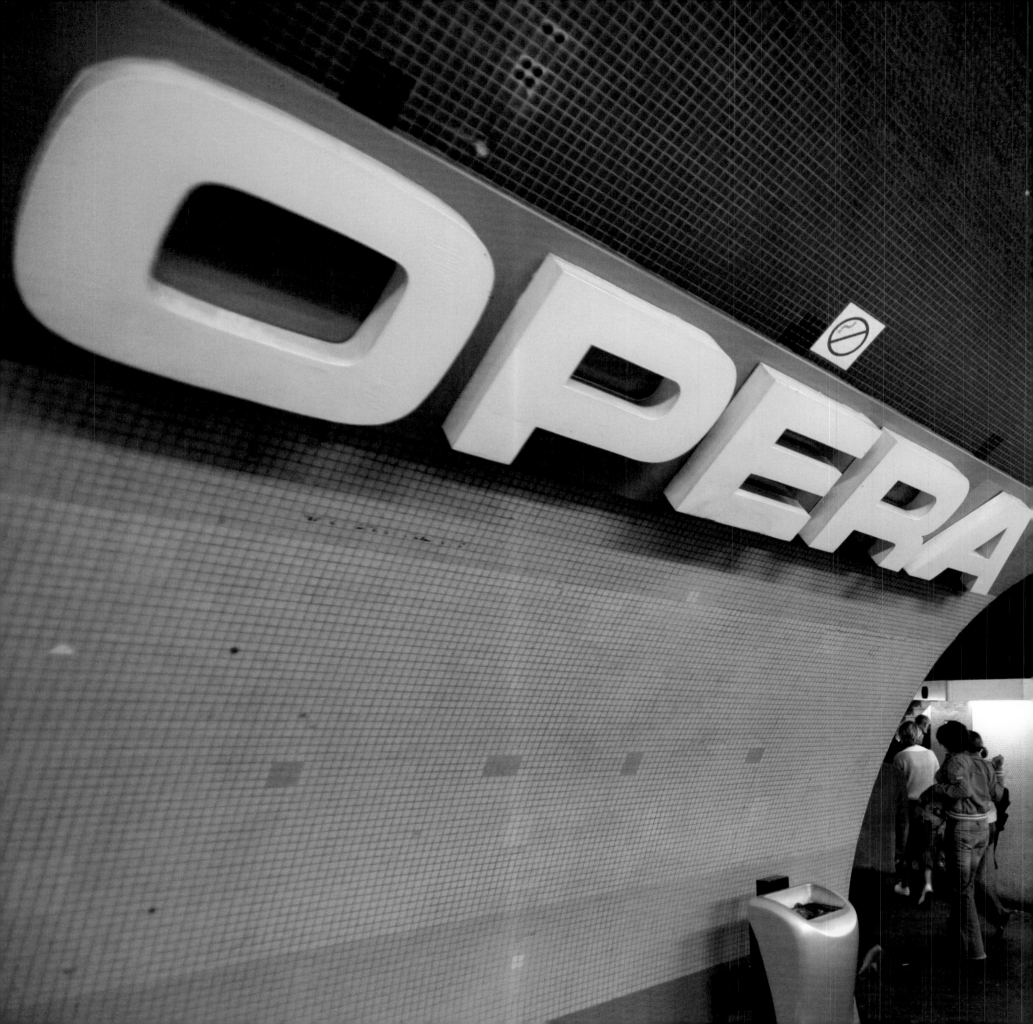

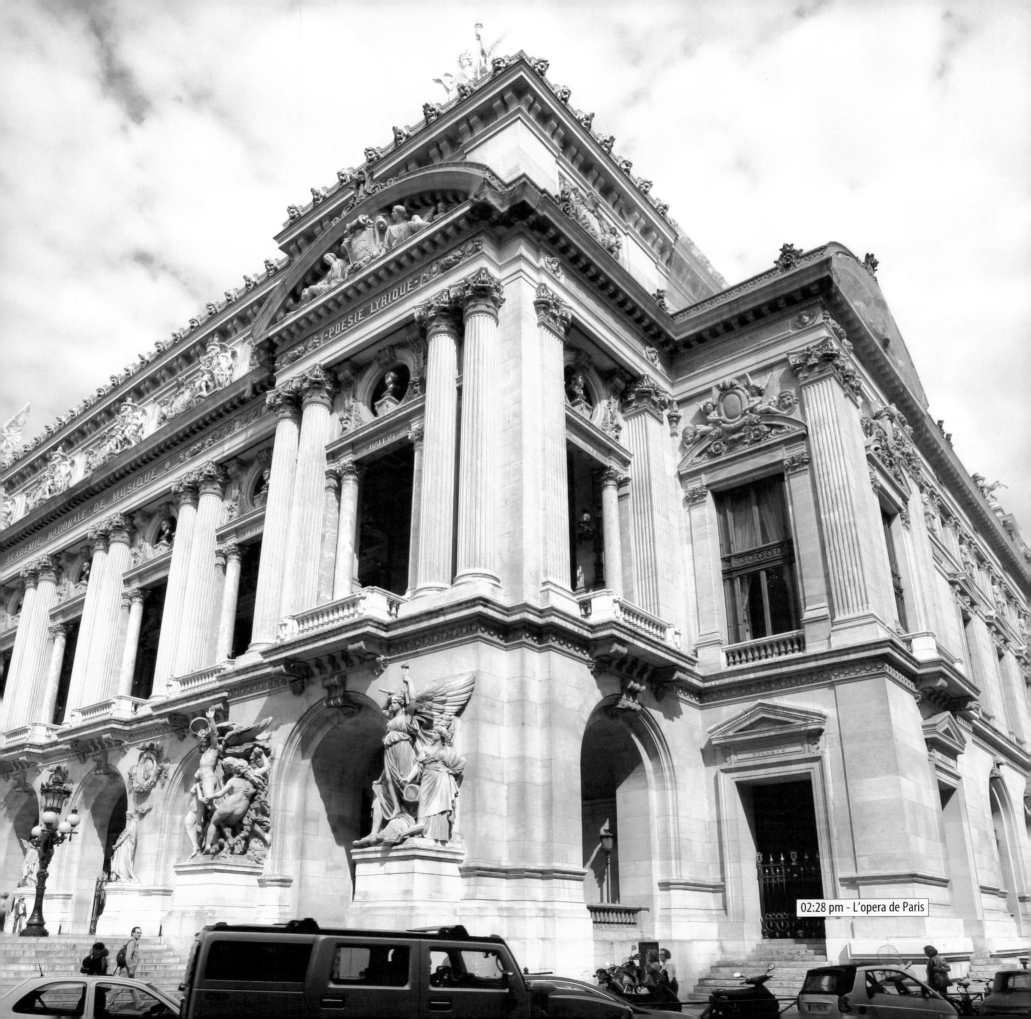

02:28 pm - L'opera de Paris

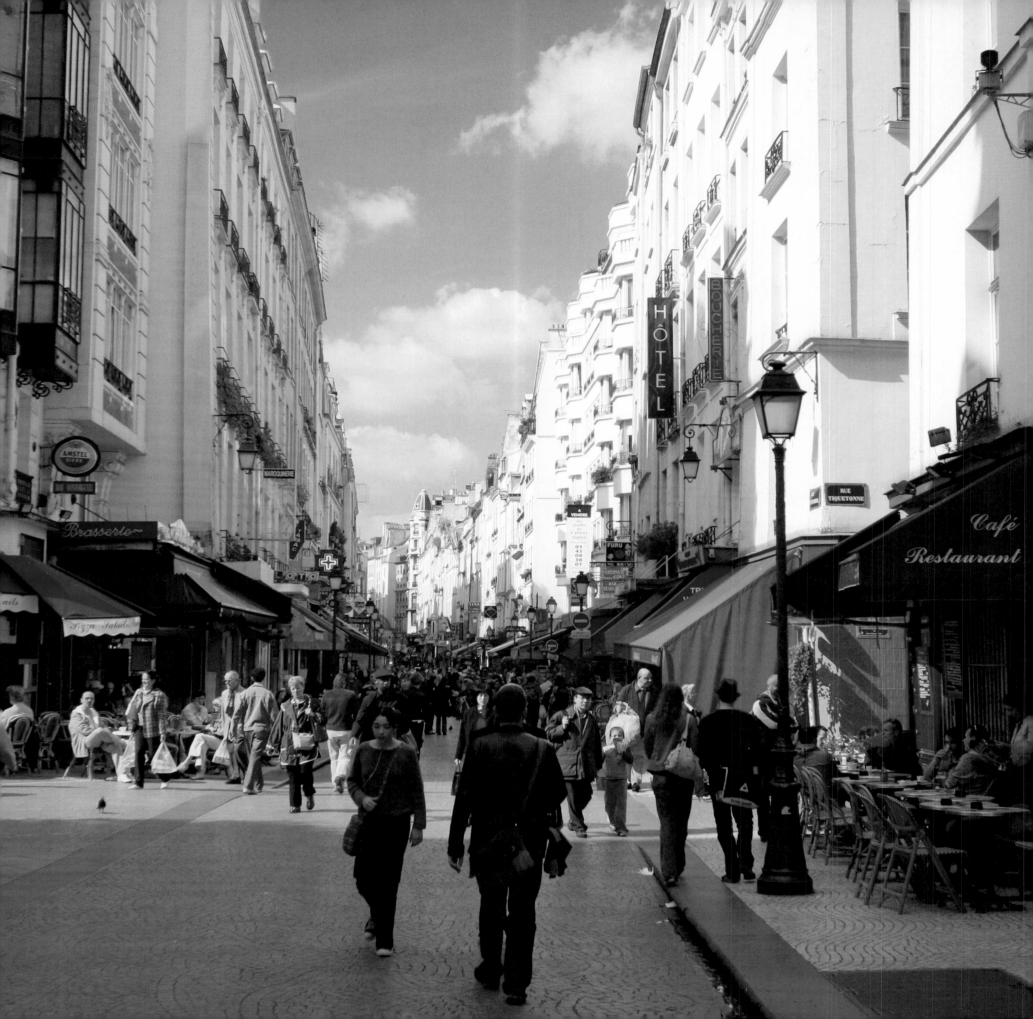

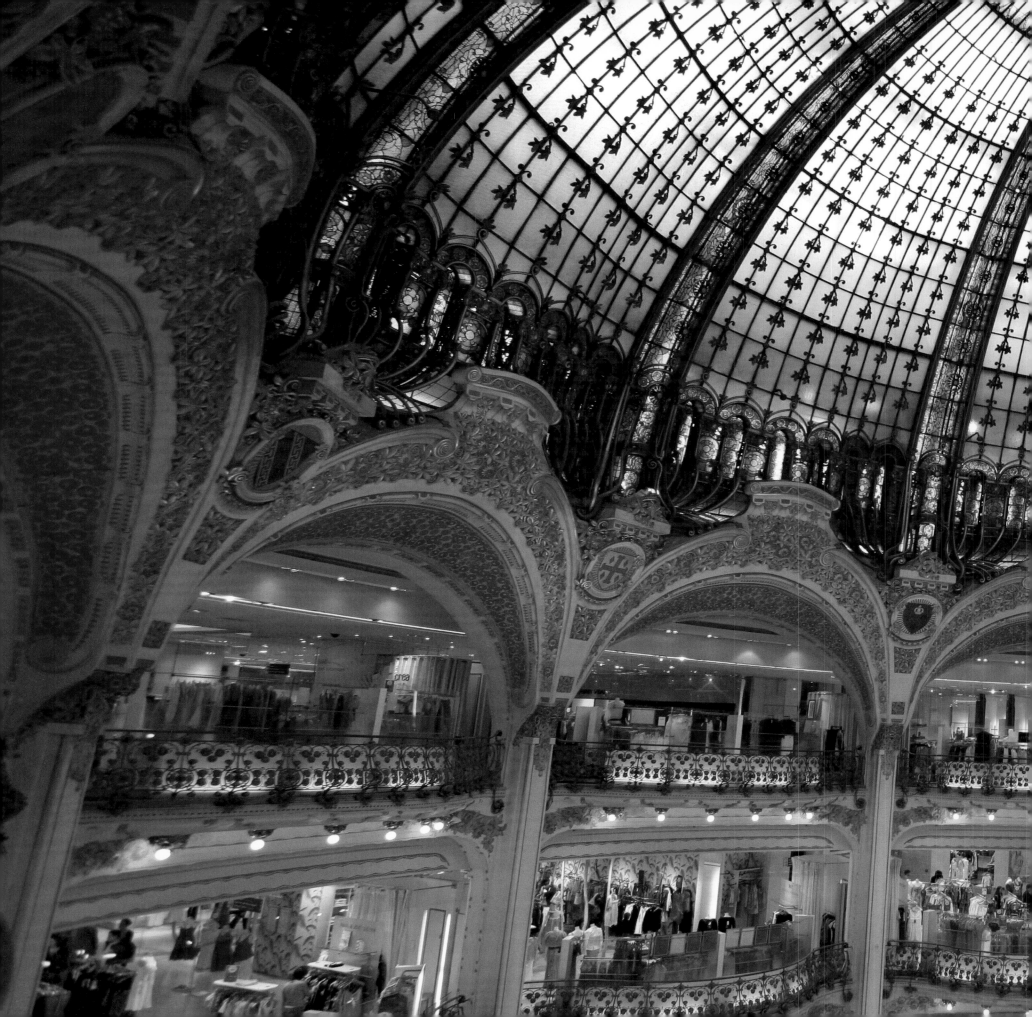

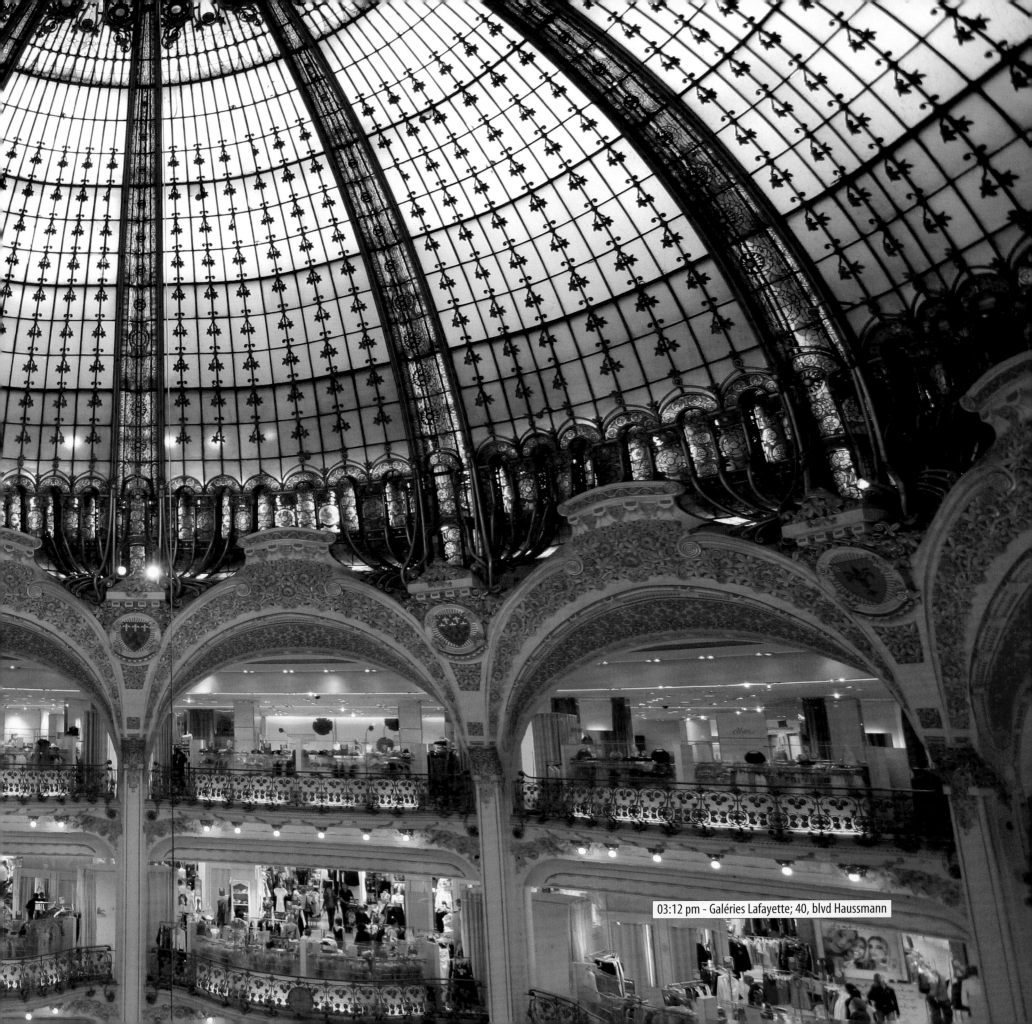

03:12 pm - Galéries Lafayette; 40, blvd Haussmann

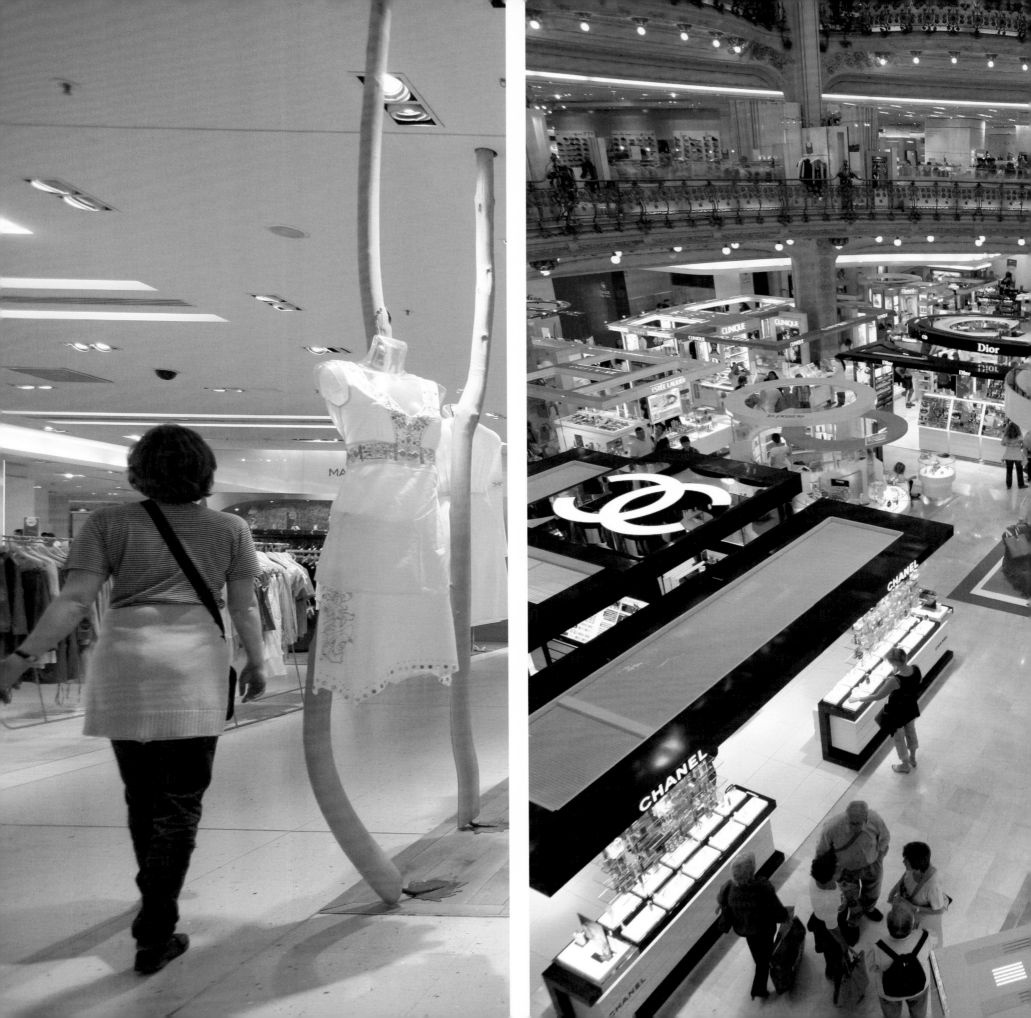

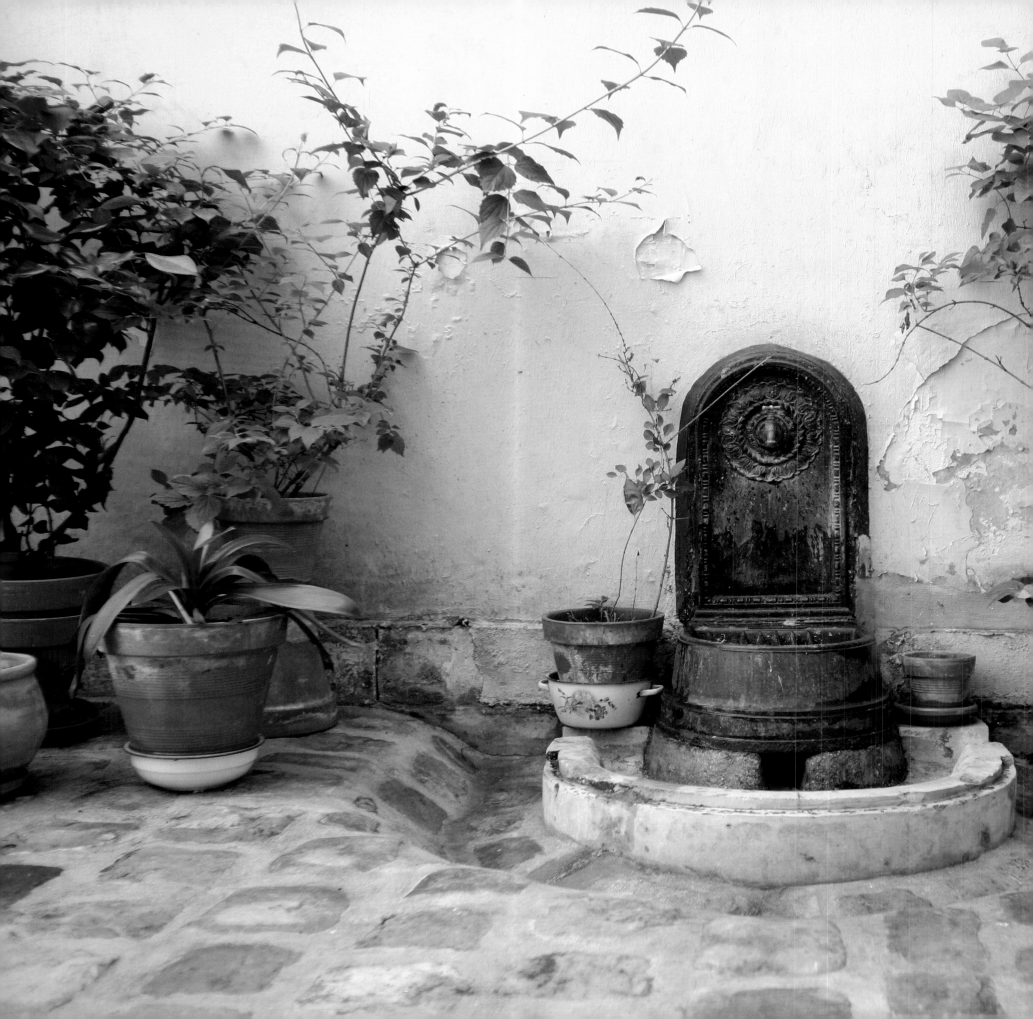

RUE
BLEUE.

ARTISAN
BOULANGER
PATISSIER

Patissier au Rue de Paradis

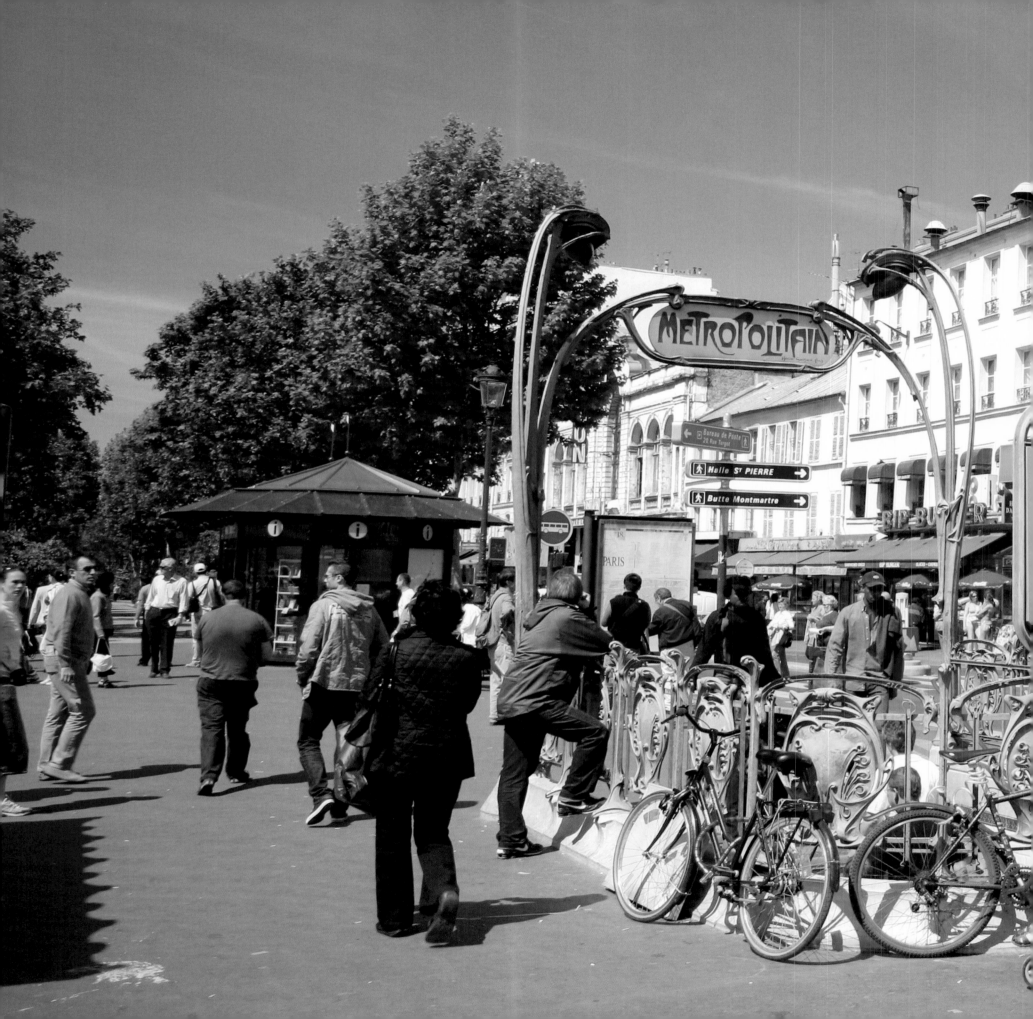

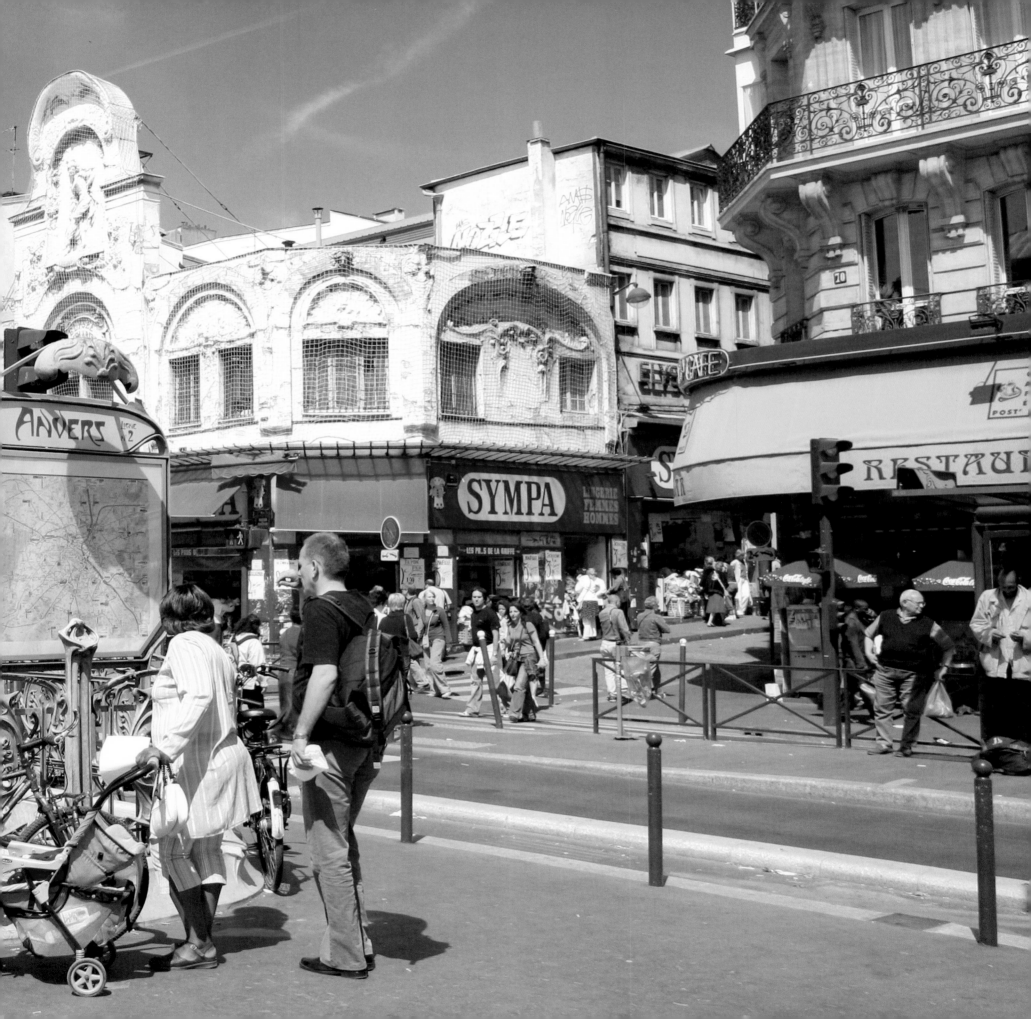

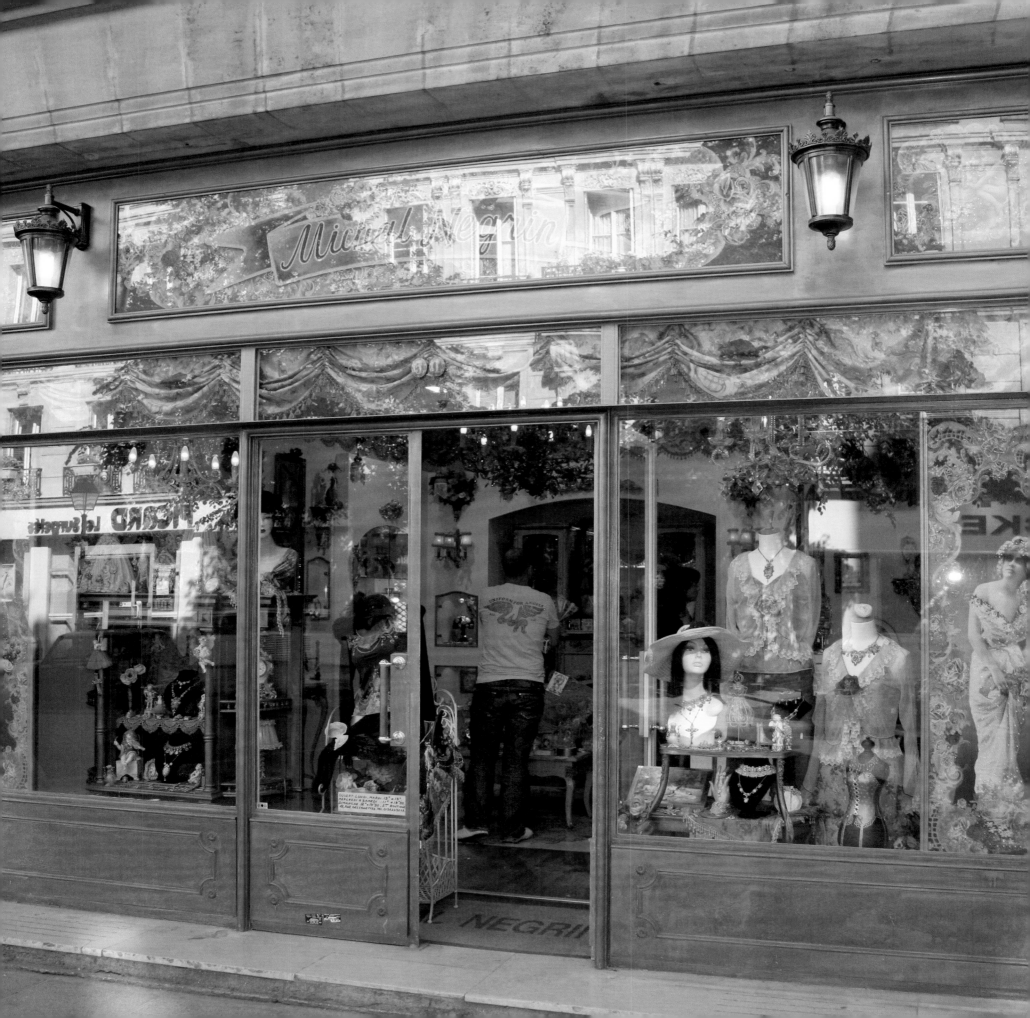

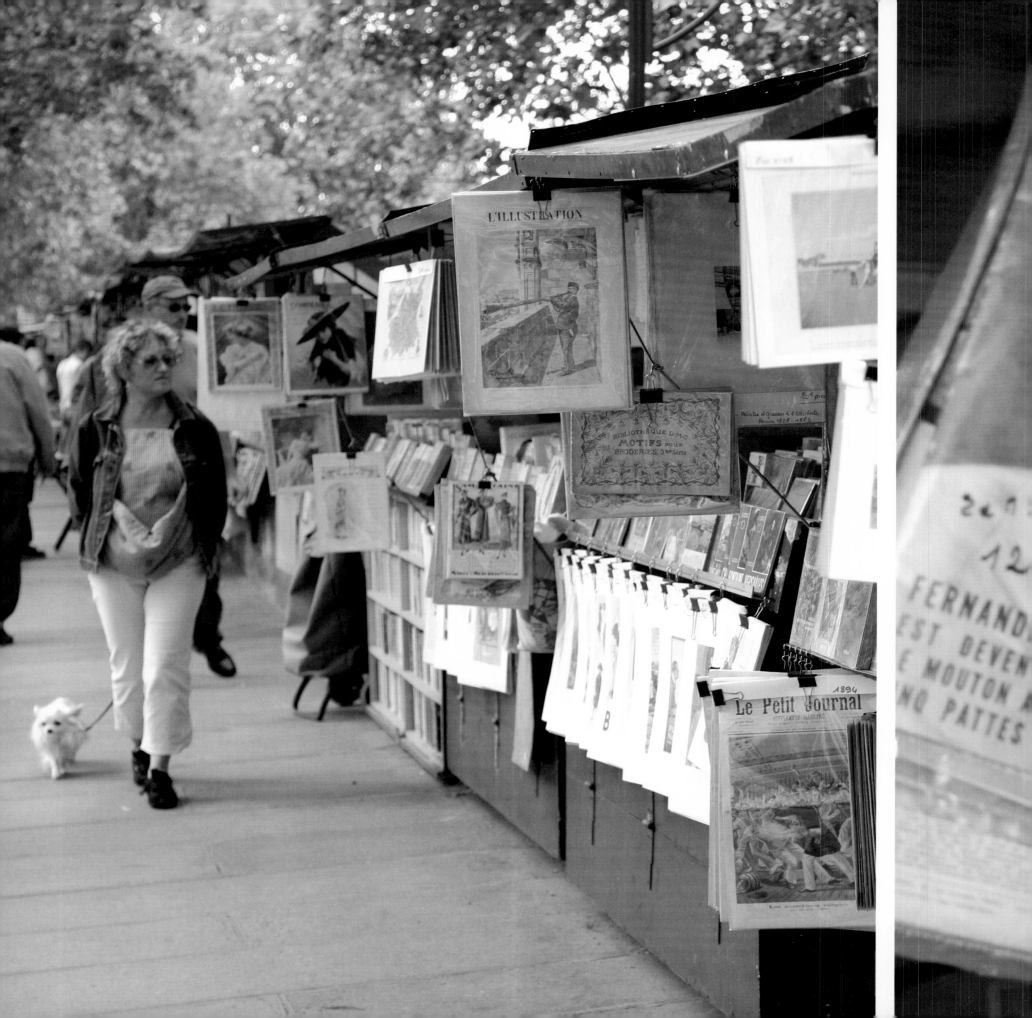

03:58 pm - Arriver à Montmatre

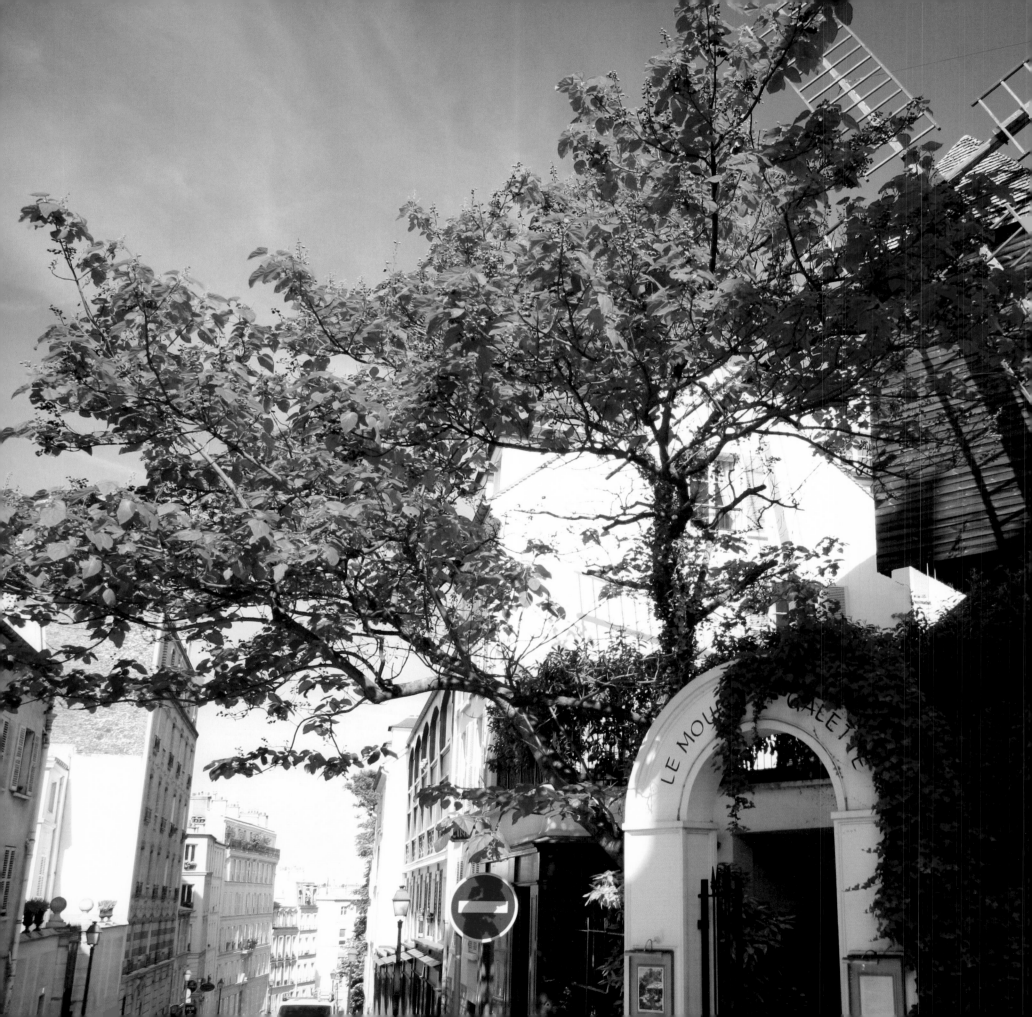

Le Moulin Rouge

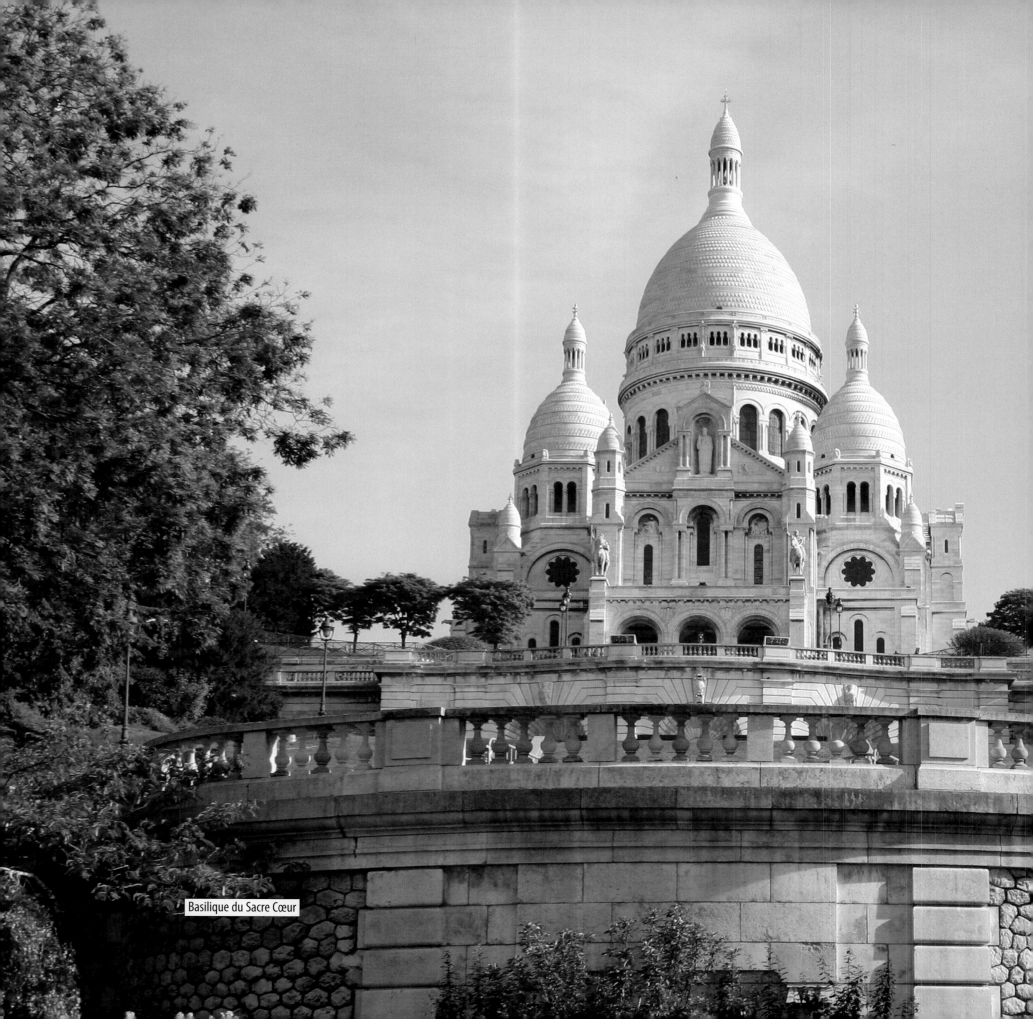
Basilique du Sacre Cœur

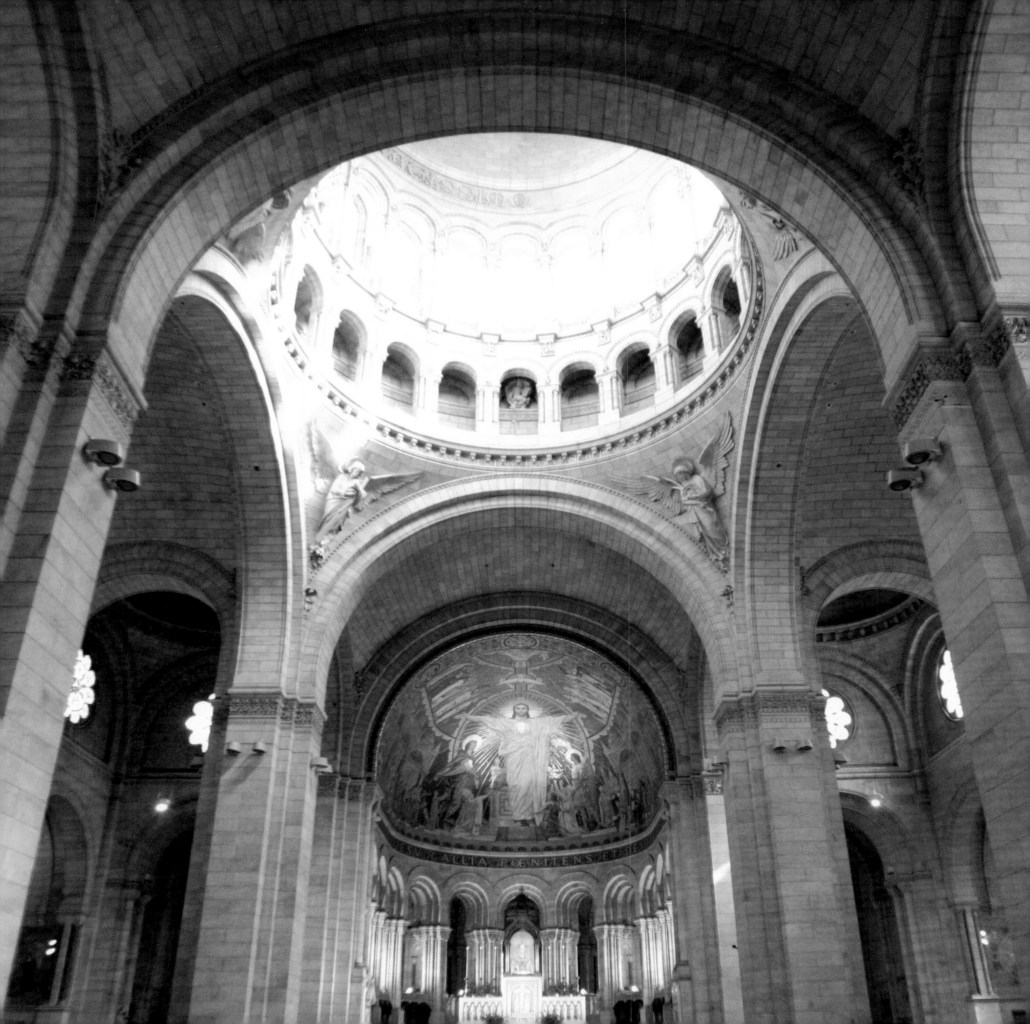

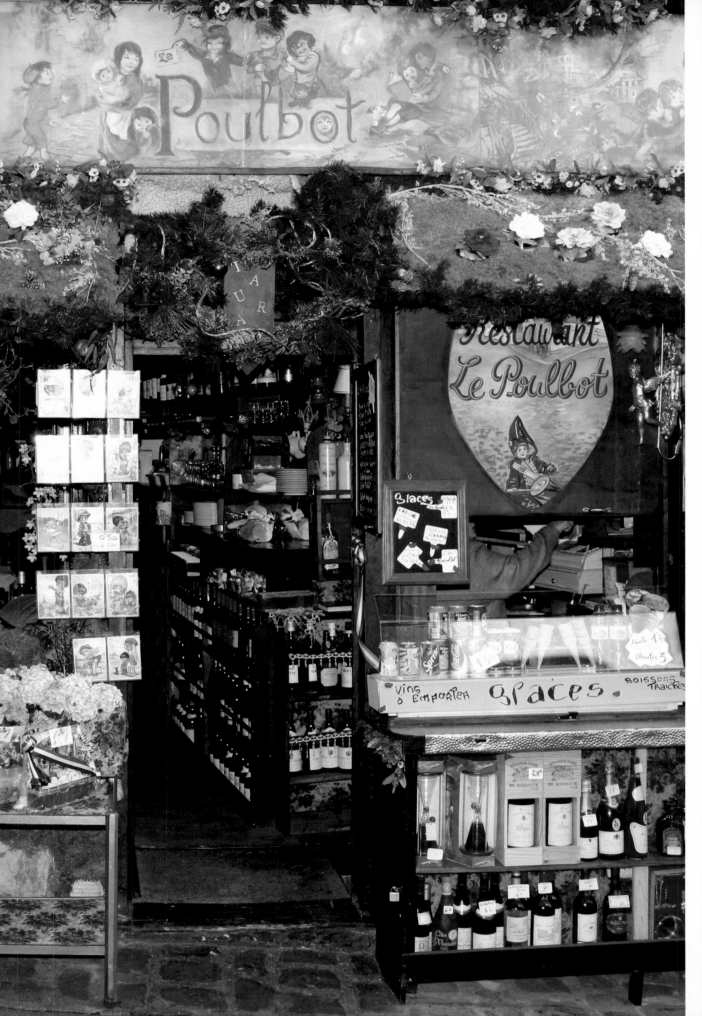

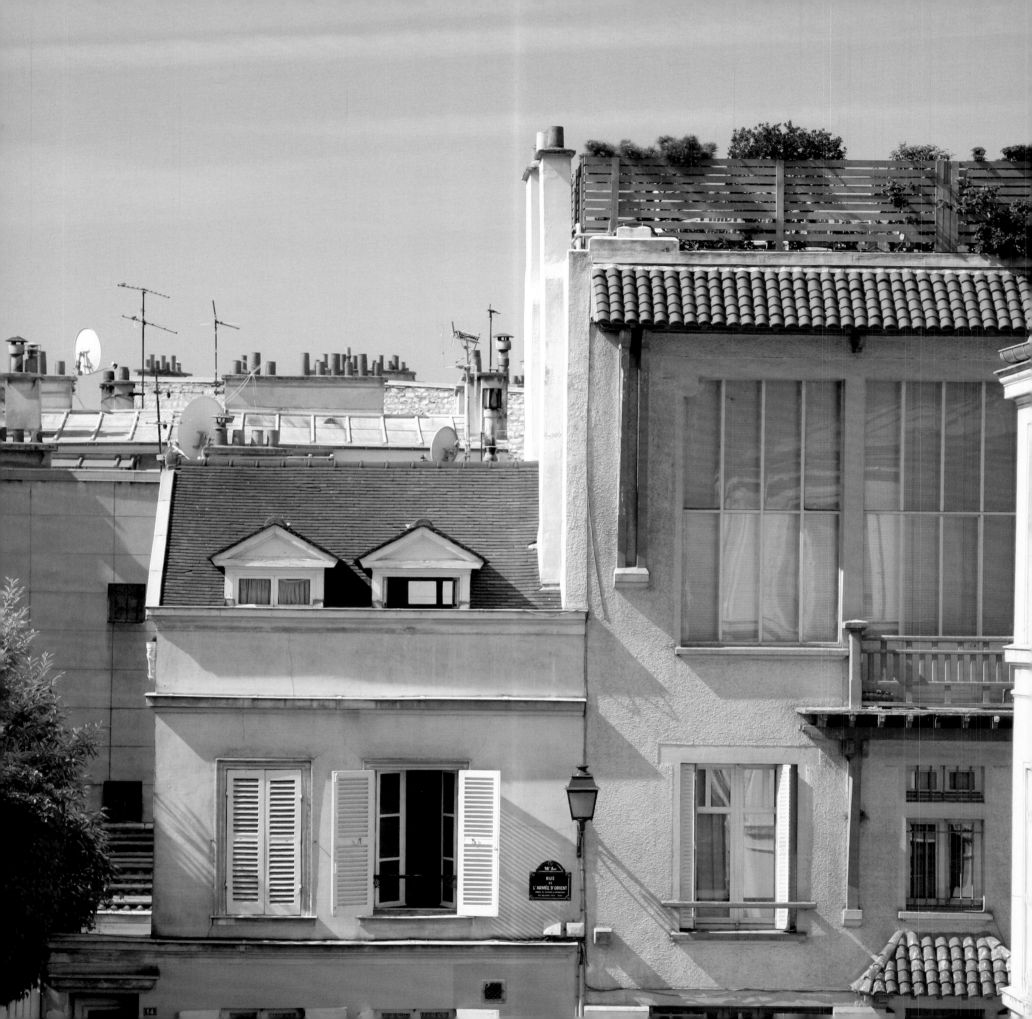

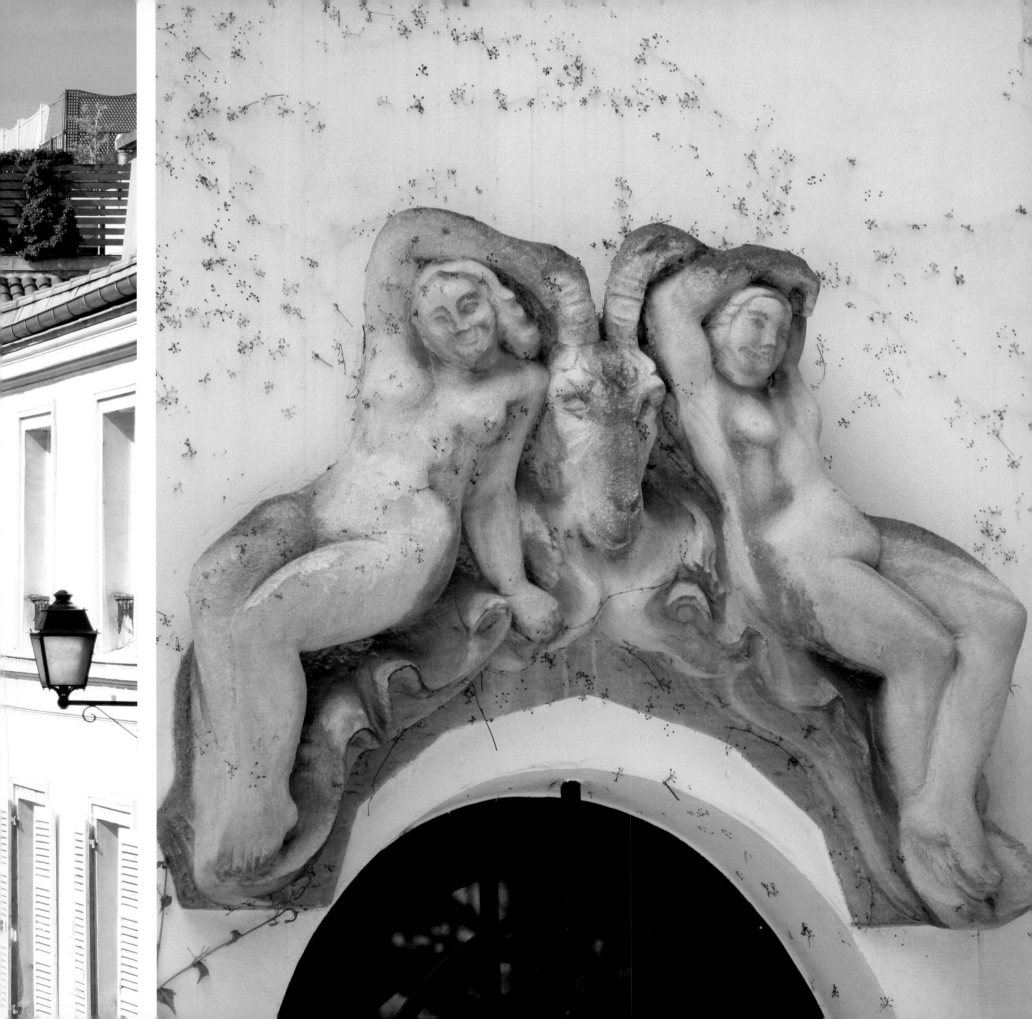

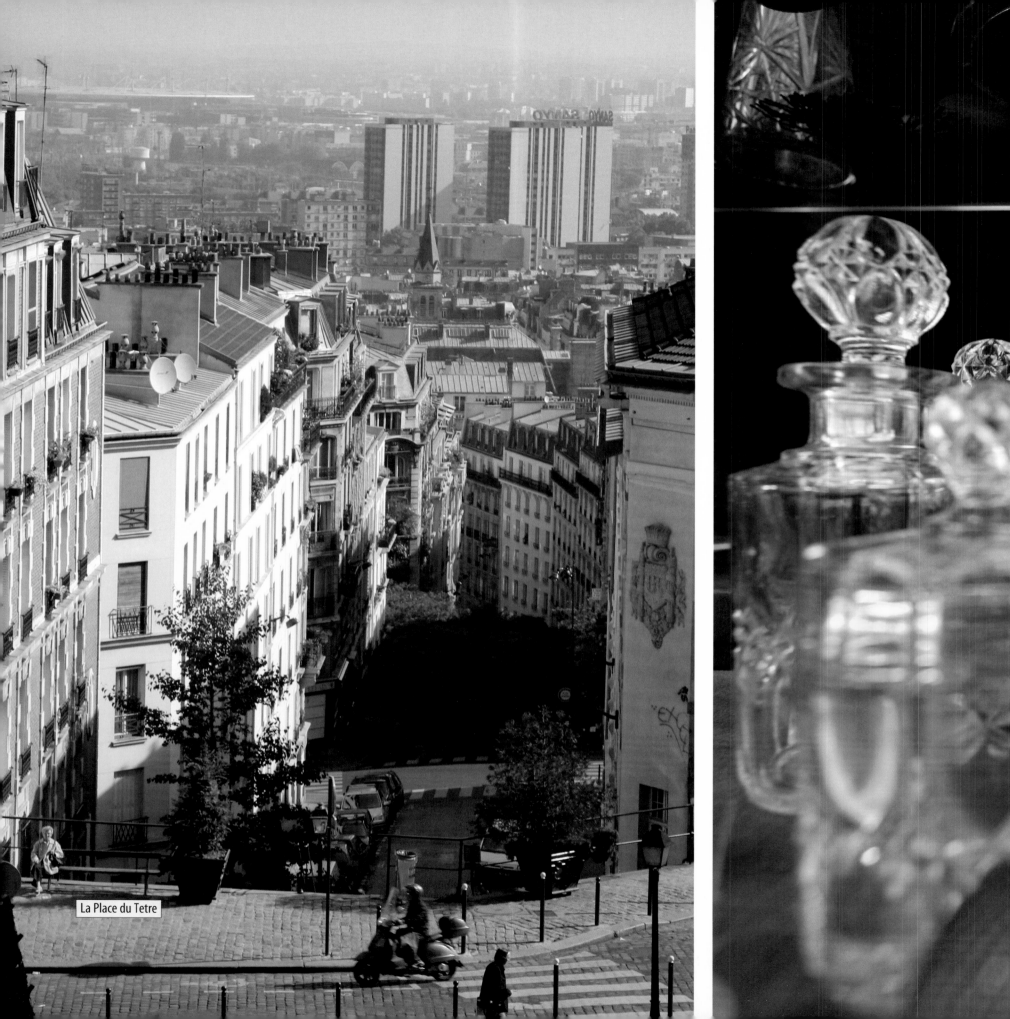

La Place du Tetre

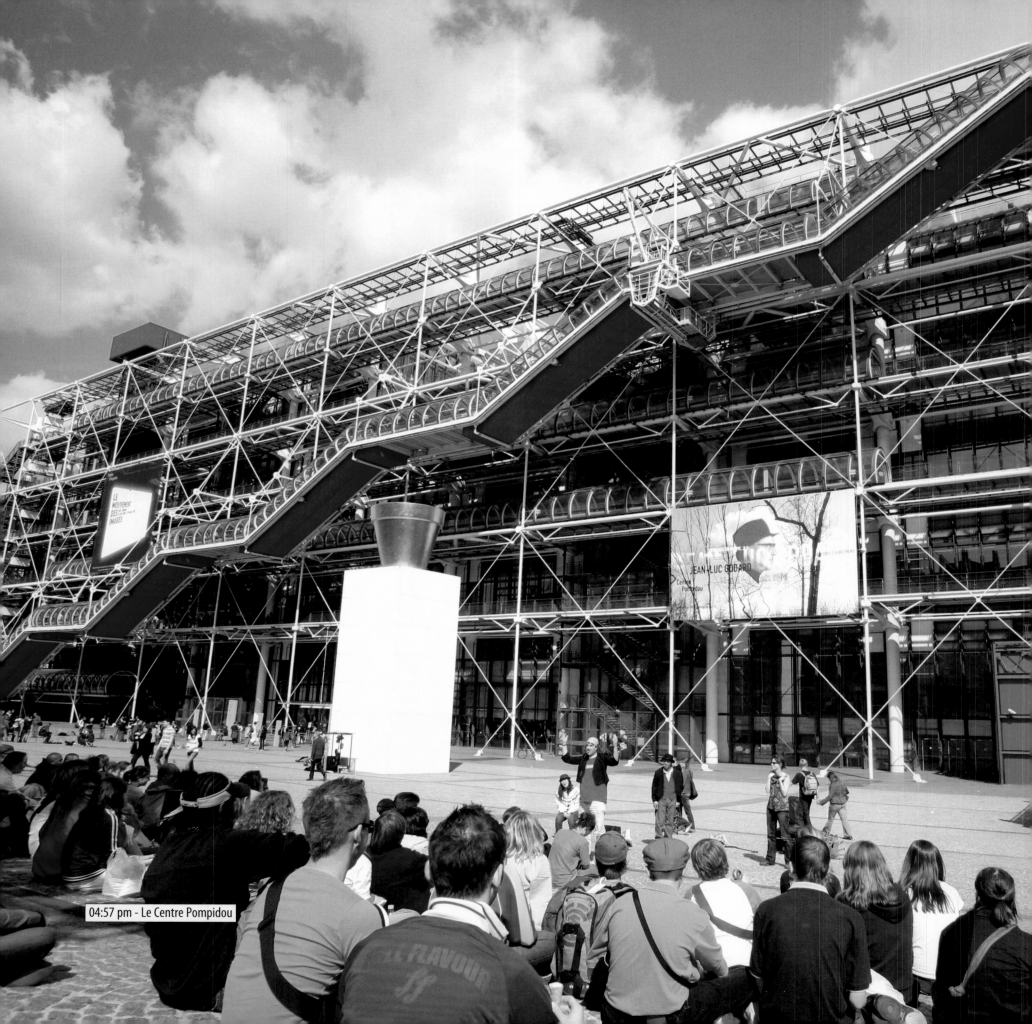

04:57 pm - Le Centre Pompidou

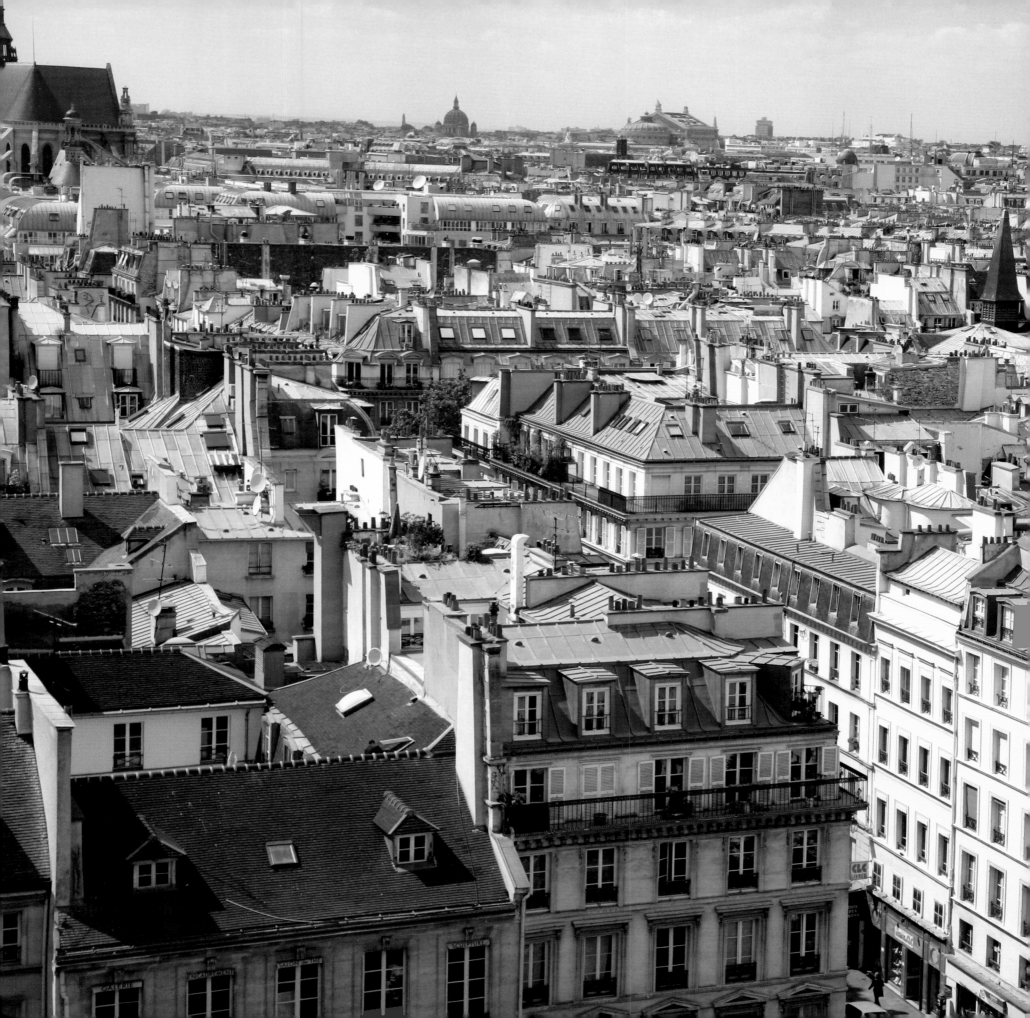

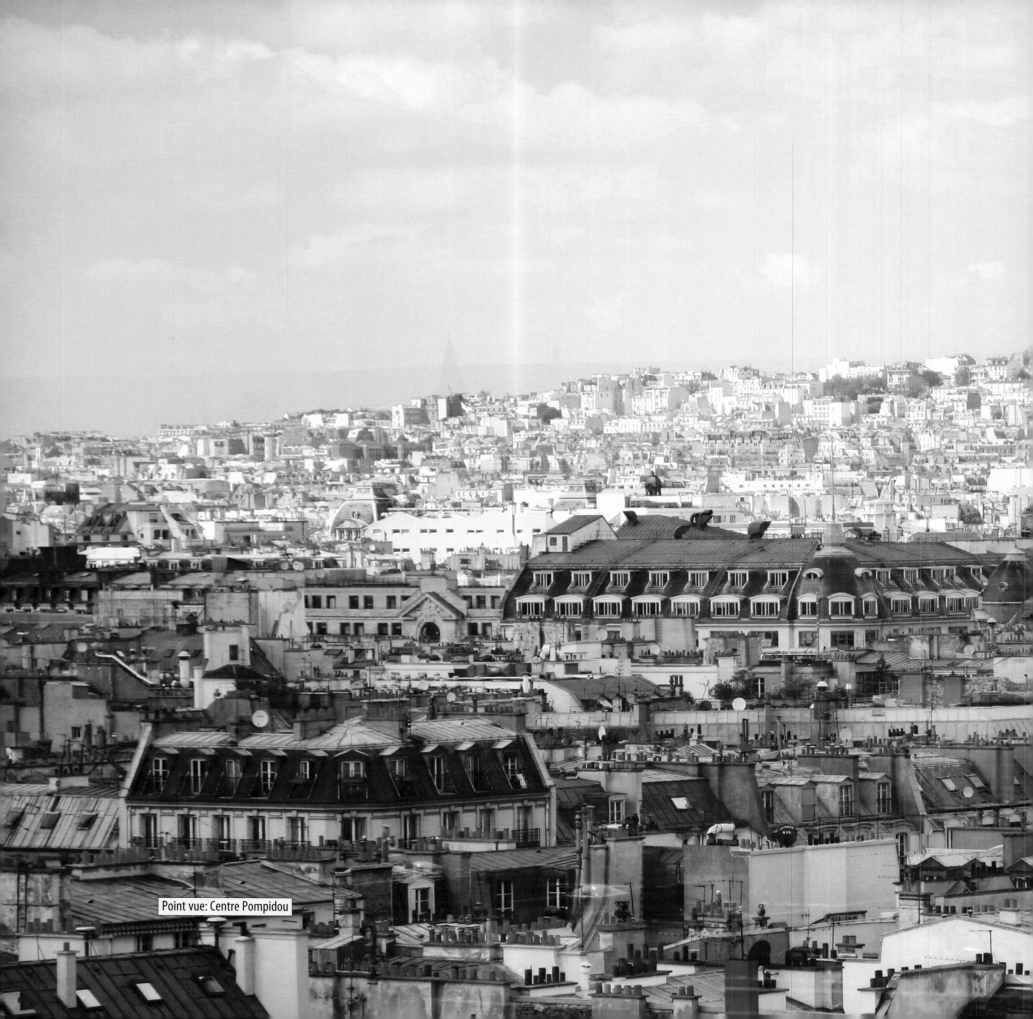

Point vue: Centre Pompidou

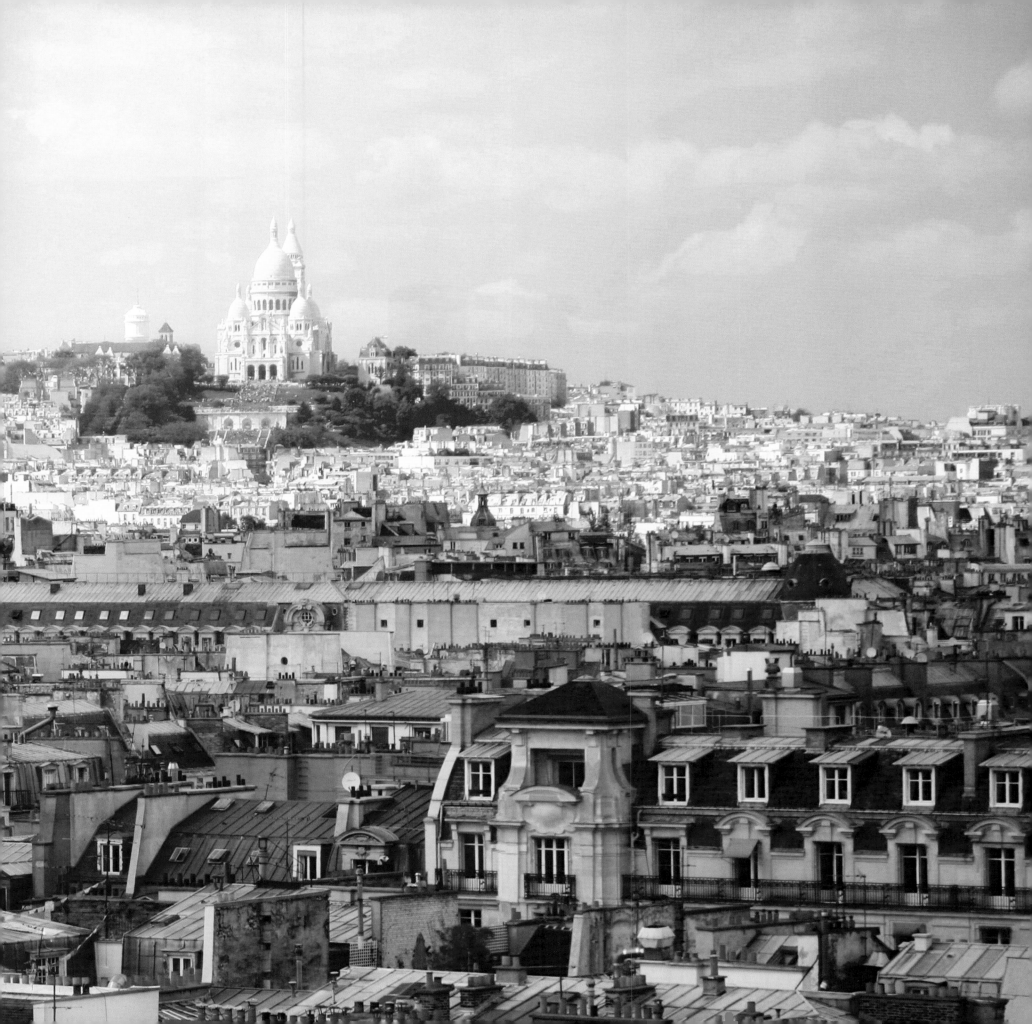

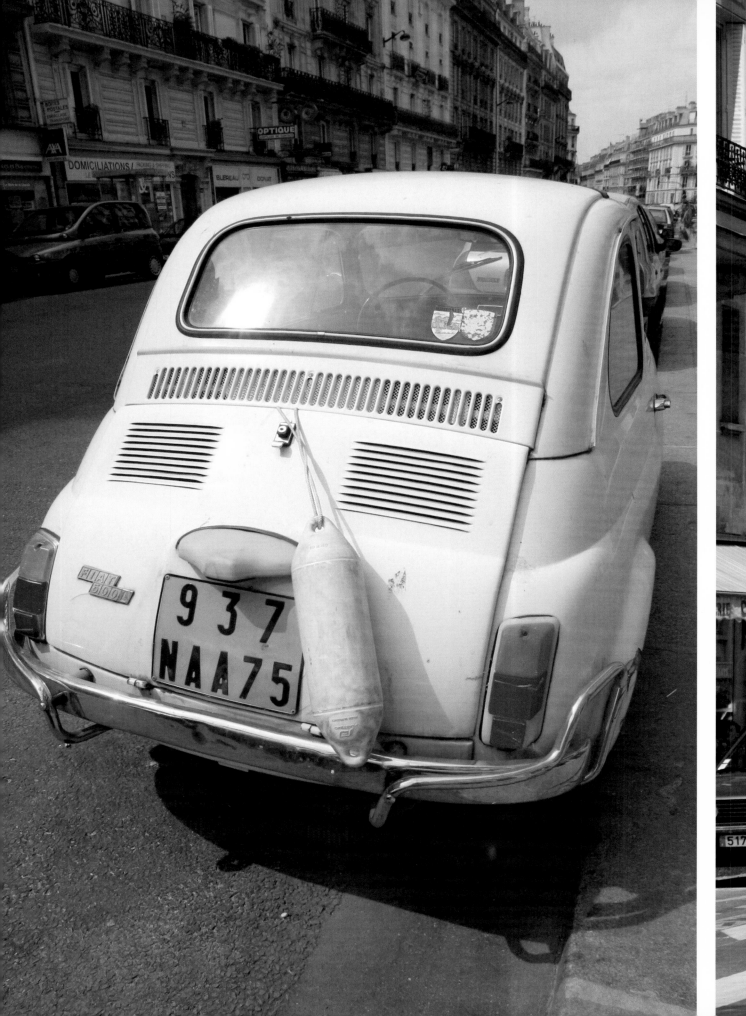
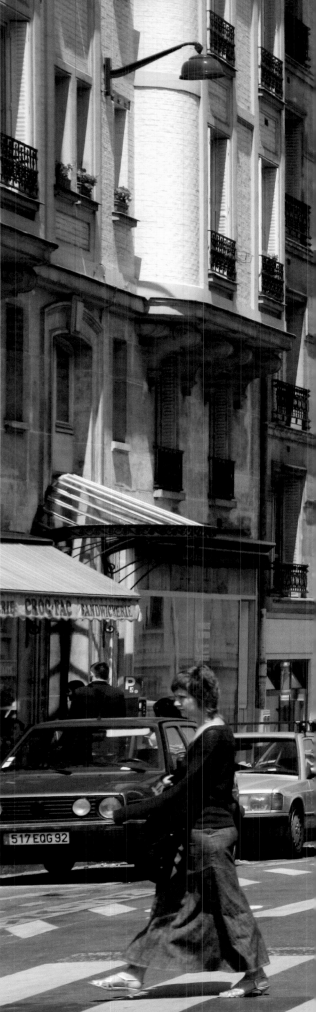

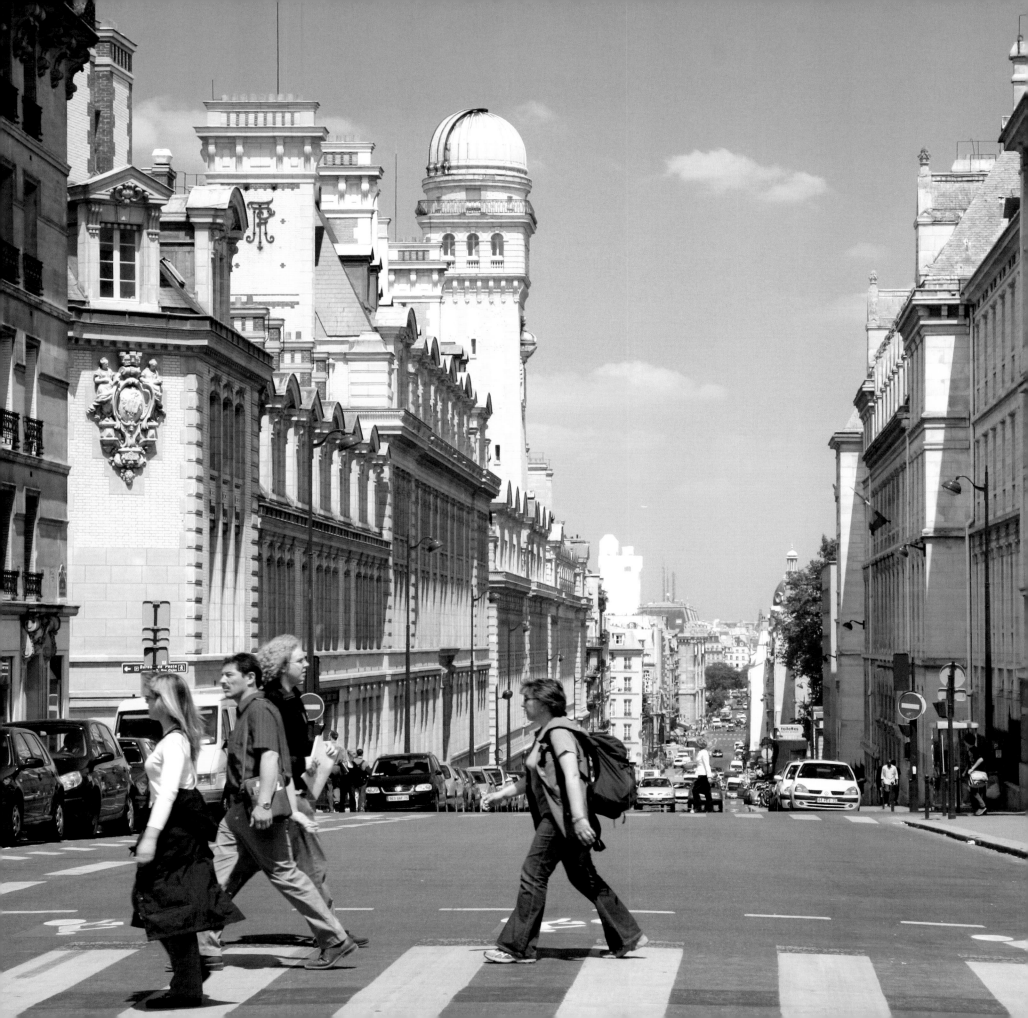

alaun Vagh car

CARRELAGES
TERRES CUITES NATURELLES
DECORES
PIERRES DE LAVE EMAILLEE
FAIENCES
MOBILIERS
POTERIES
BIJOUX CERAMIQUE

POUSSEZ

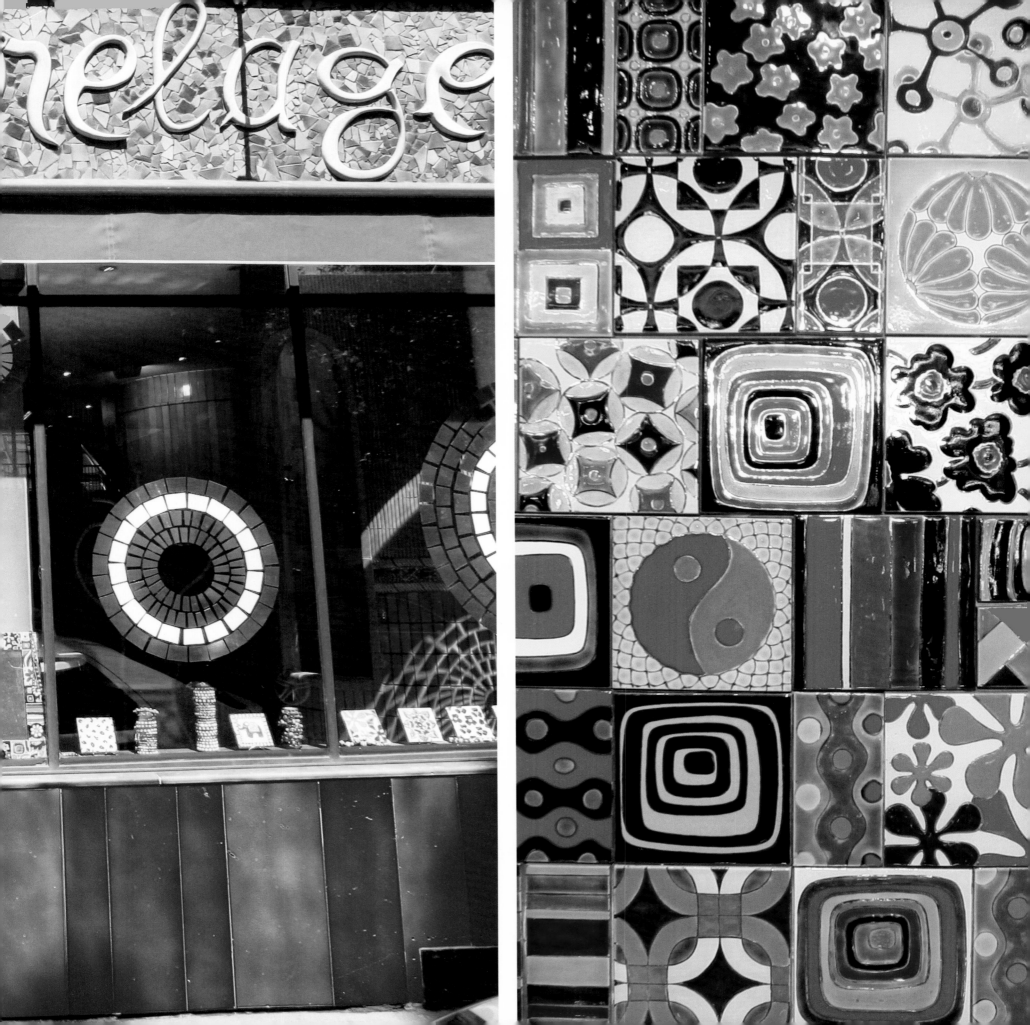

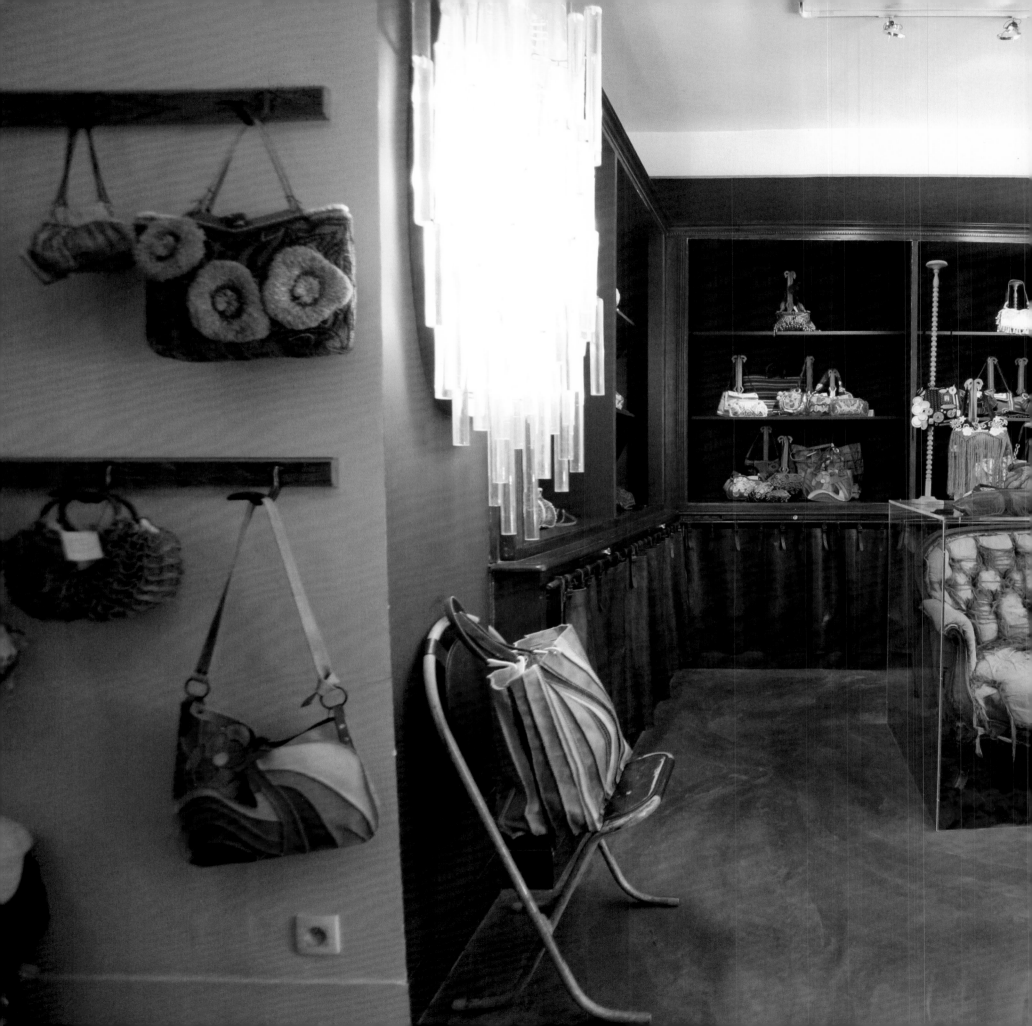

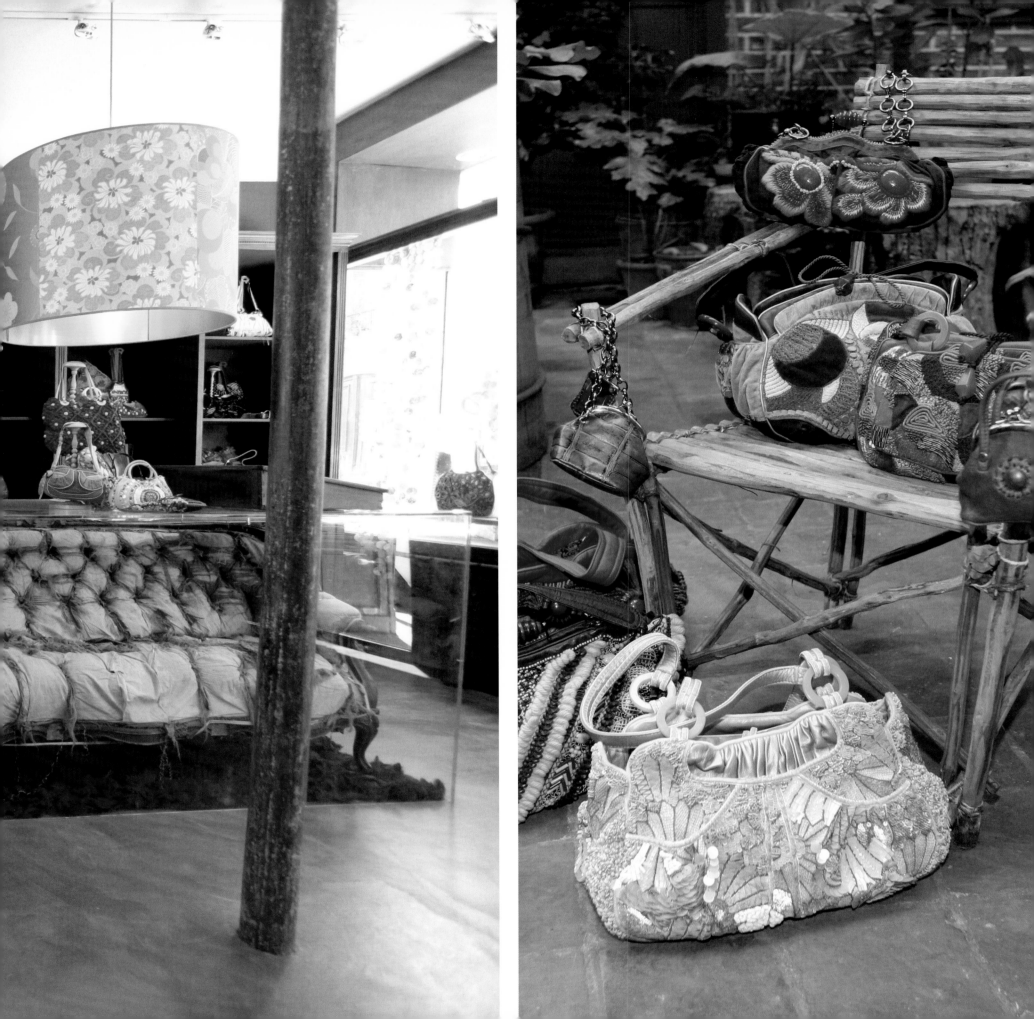

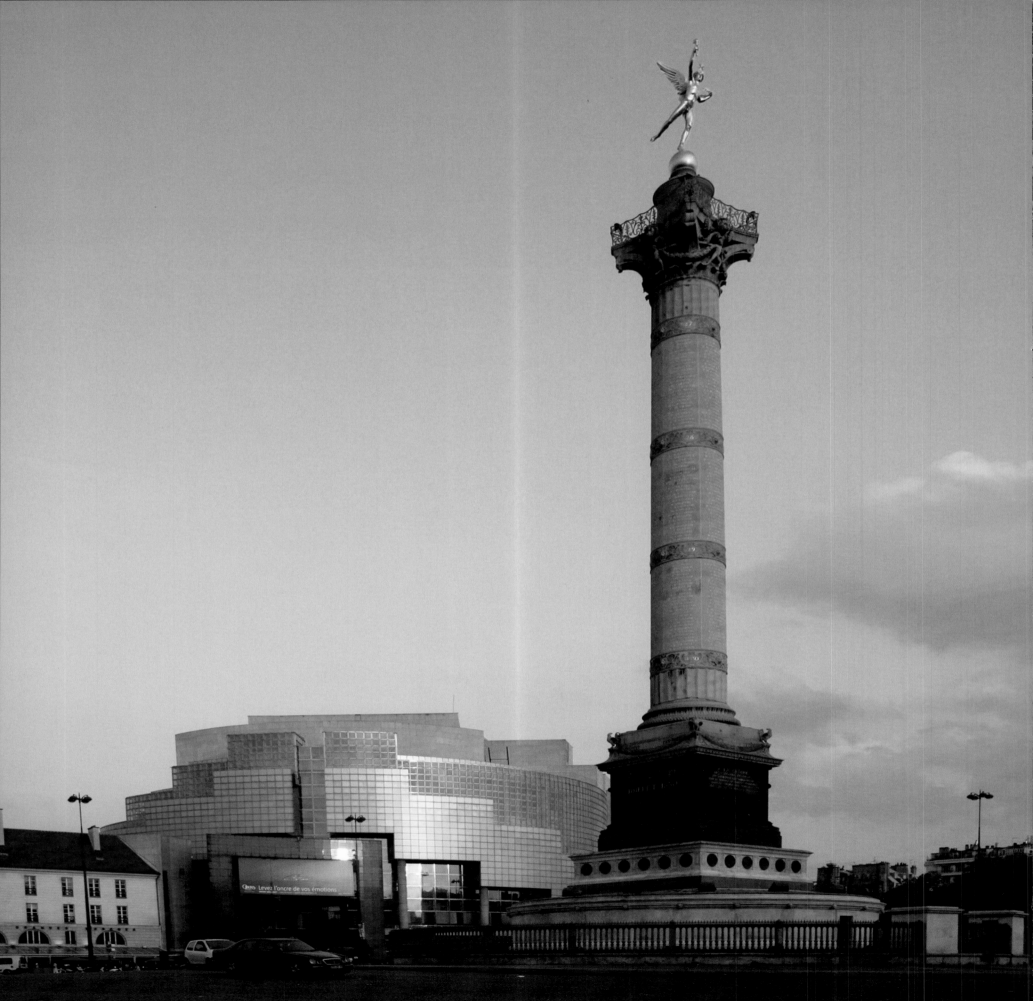

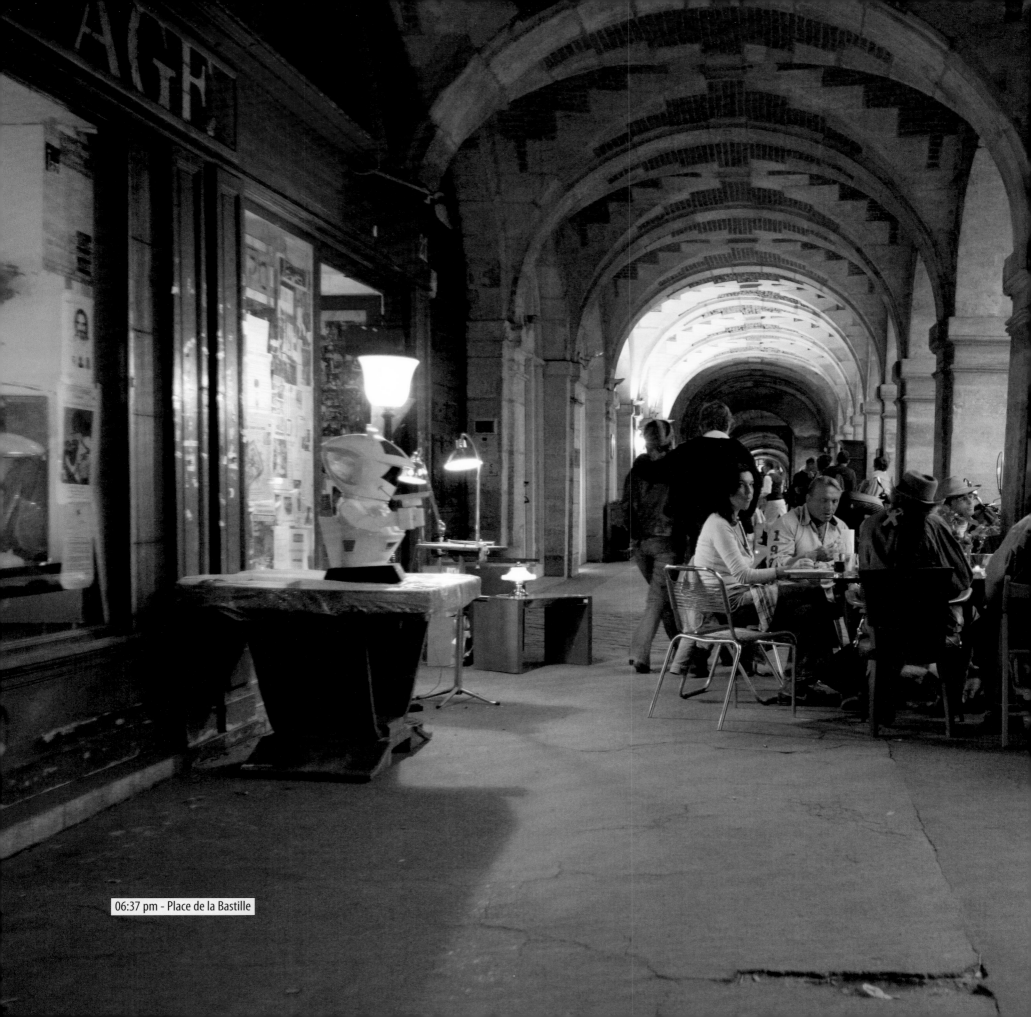

06:37 pm - Place de la Bastille

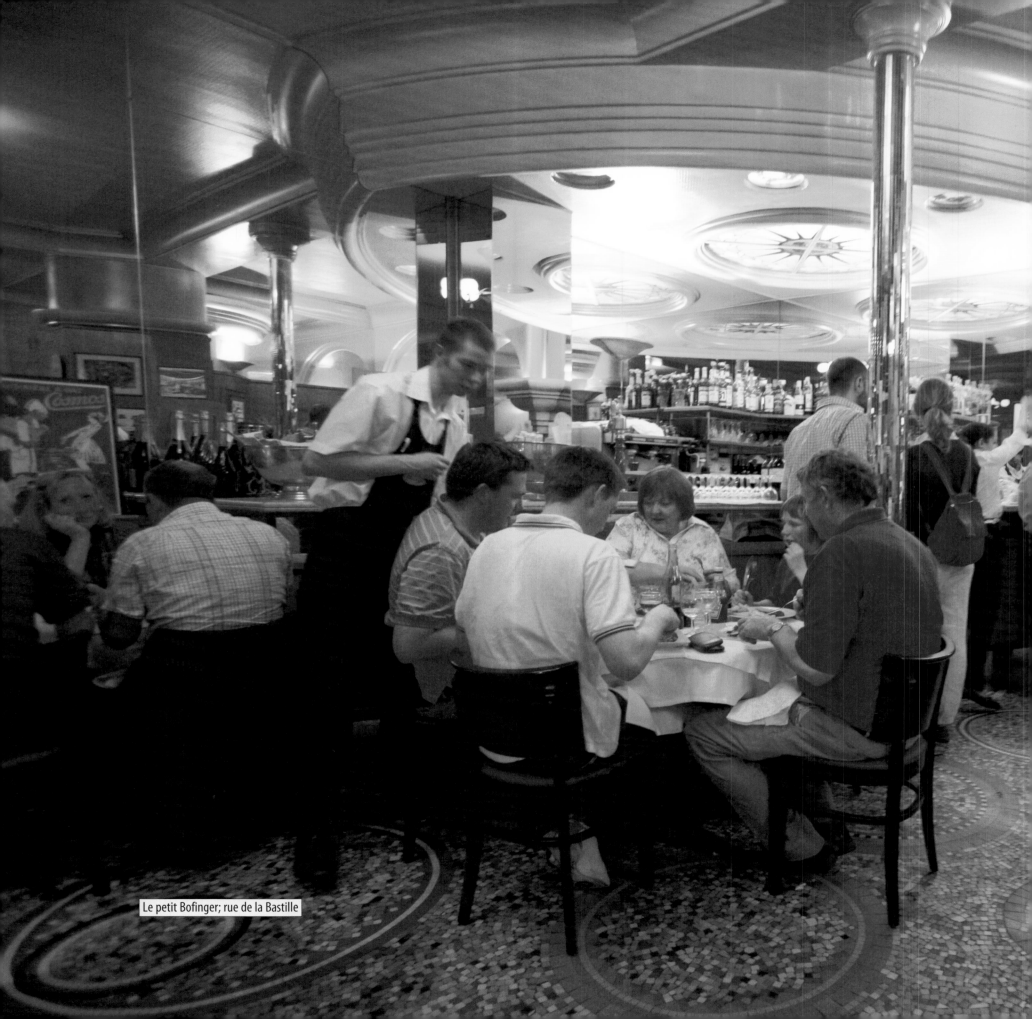

Le petit Bofinger; rue de la Bastille

Le Petit
BOFINGER

Vous propose tous les jours...

UNE CUISINE DU MARCHE

SES SPECIALITES A LA CARTE

SES VINS REGIONAUX

GALERIE MICHELLE BOULE

JACQUES RESCH

NINA

buddha-ba

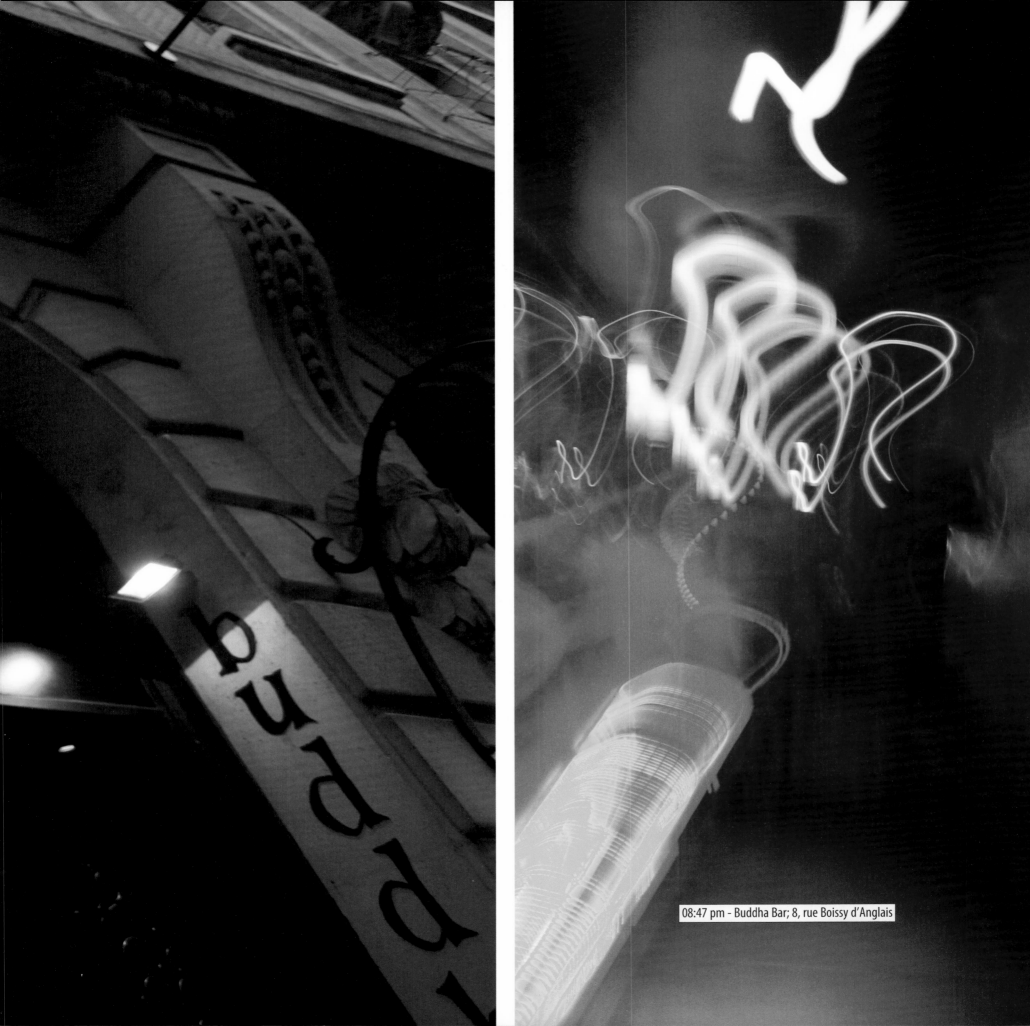

08:47 pm - Buddha Bar; 8, rue Boissy d'Anglais

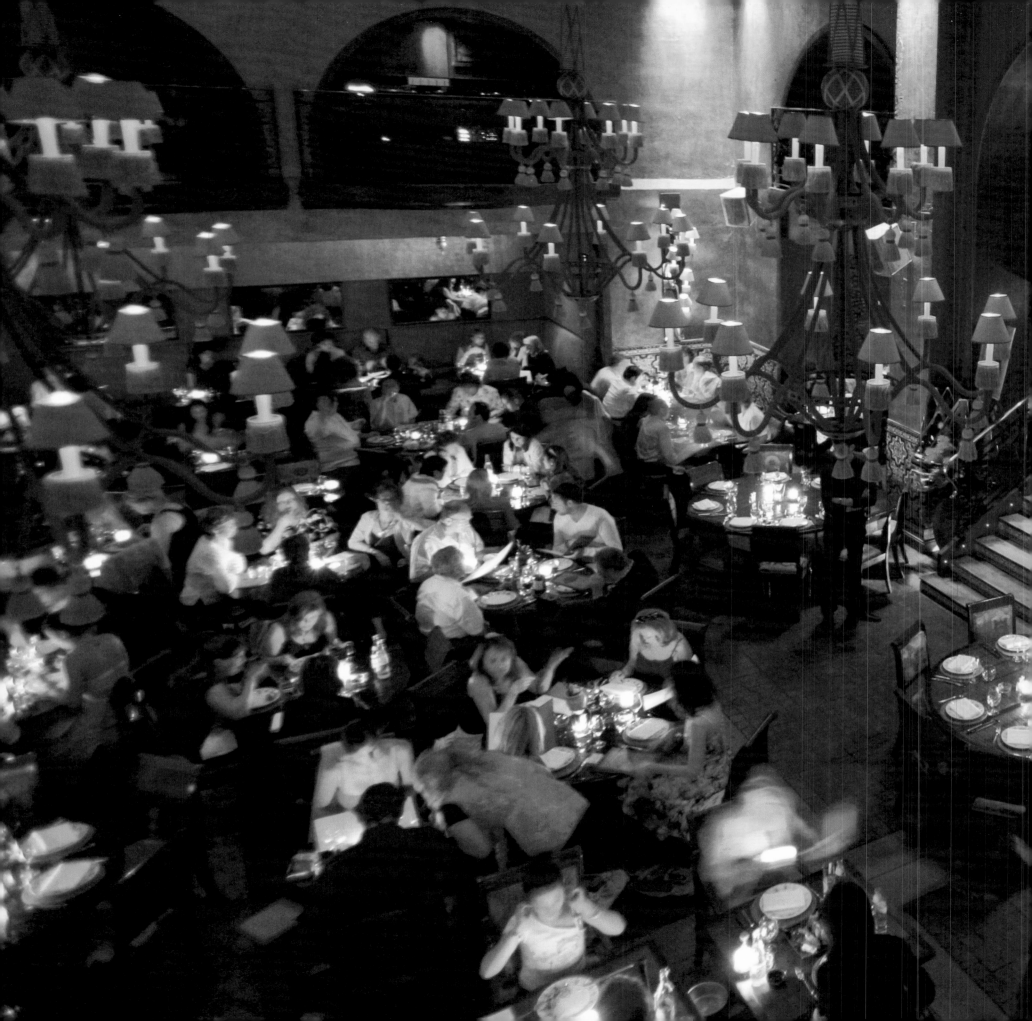

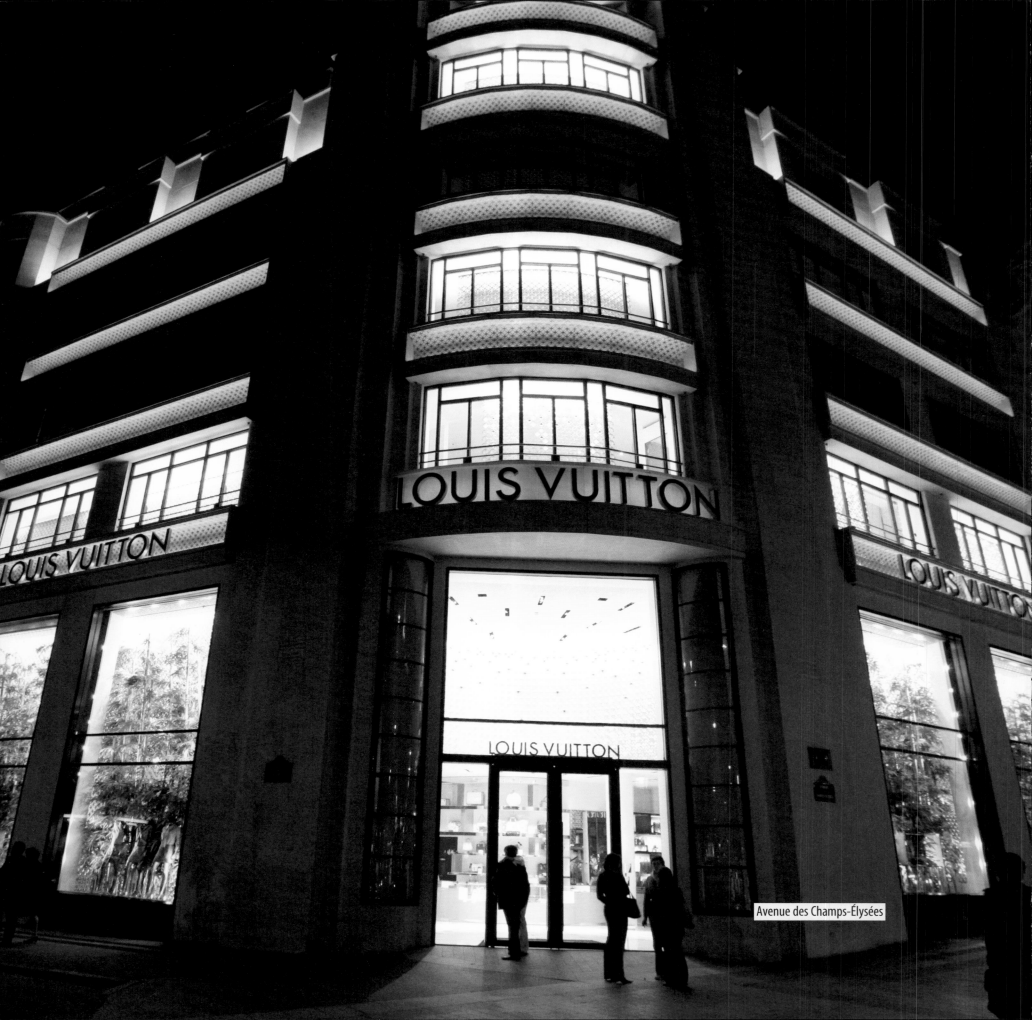

Avenue des Champs-Élysées

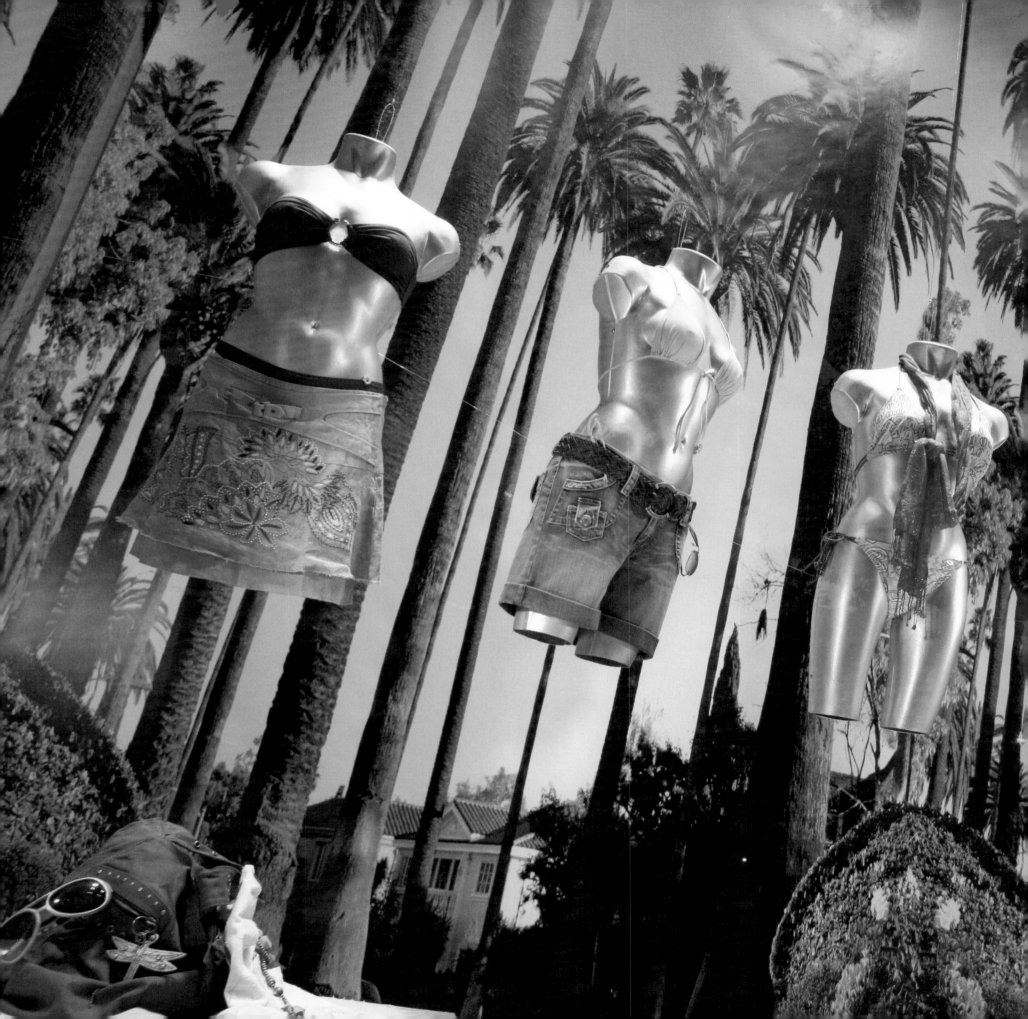

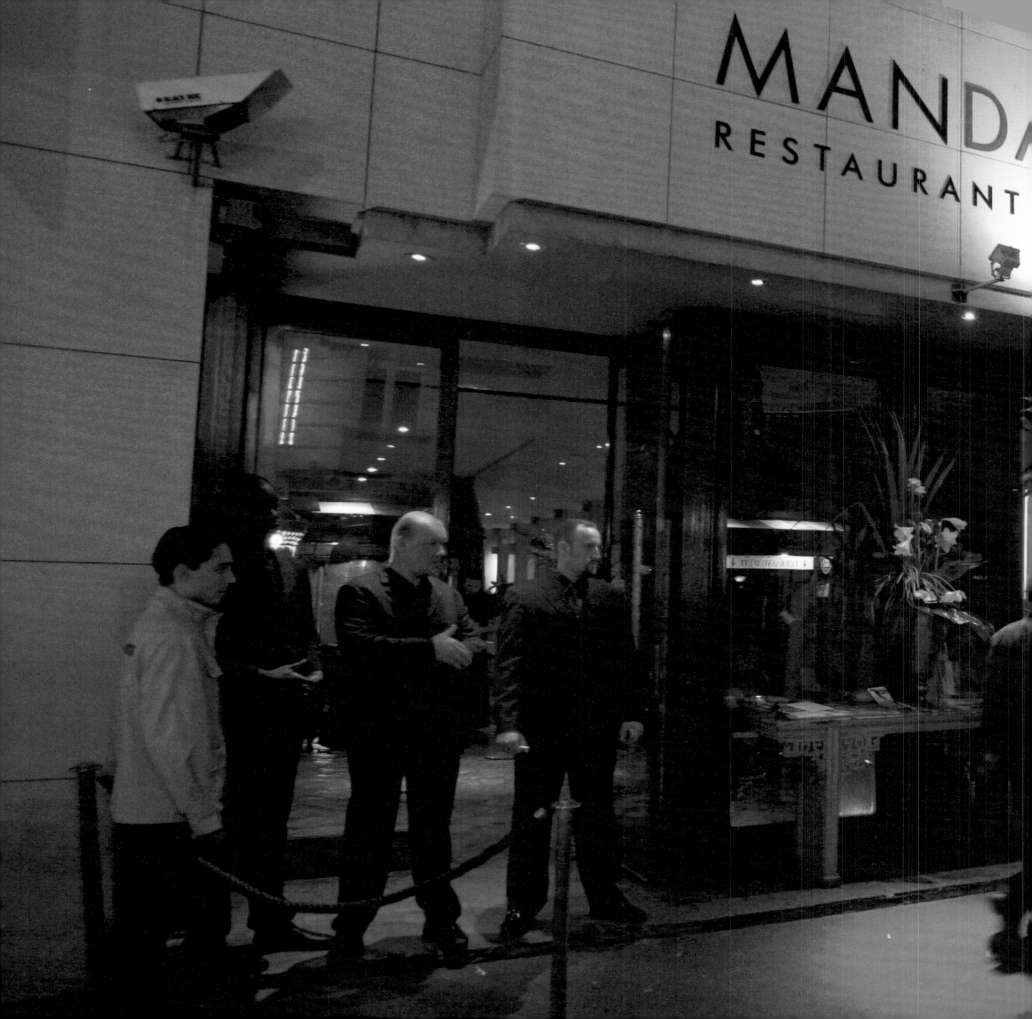

10:37 pm - Mandala Ray; 32/34, rue Marbeuf

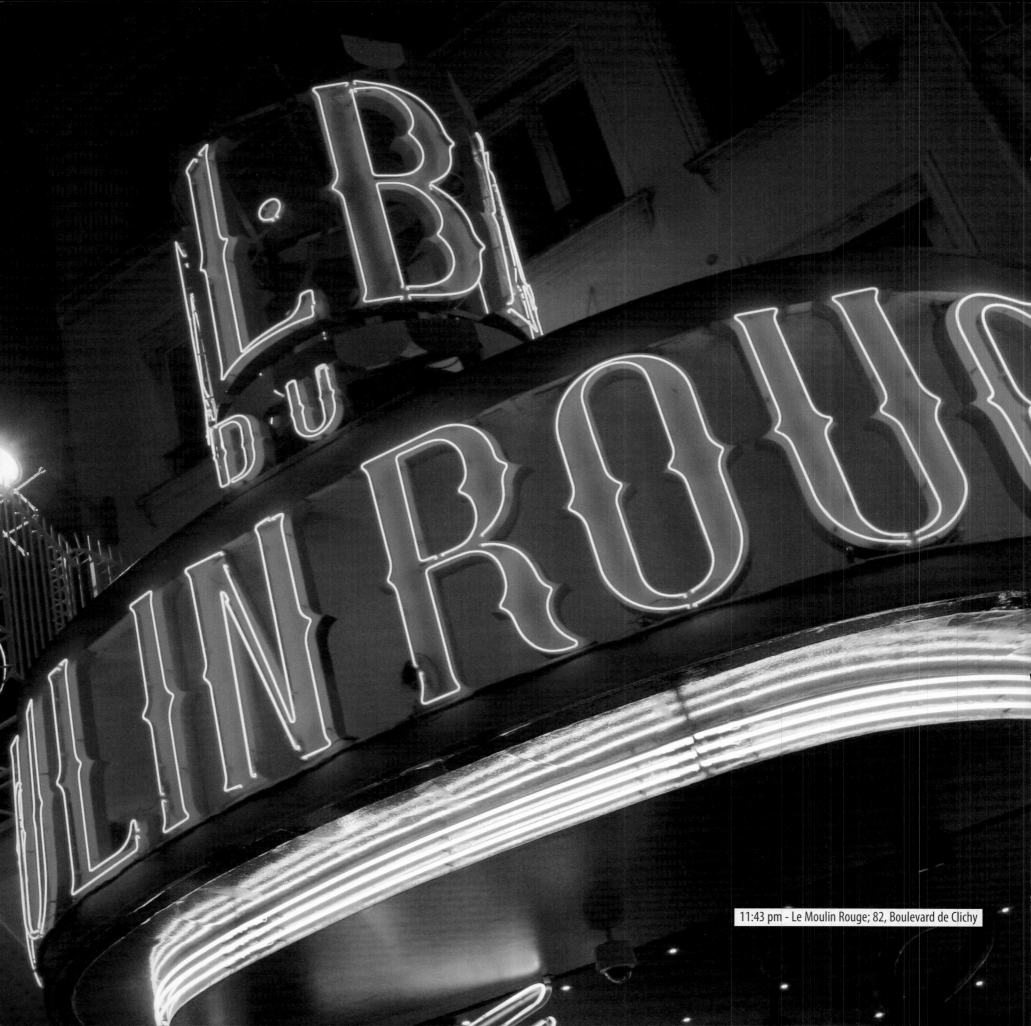
11:43 pm - Le Moulin Rouge; 82, Boulevard de Clichy

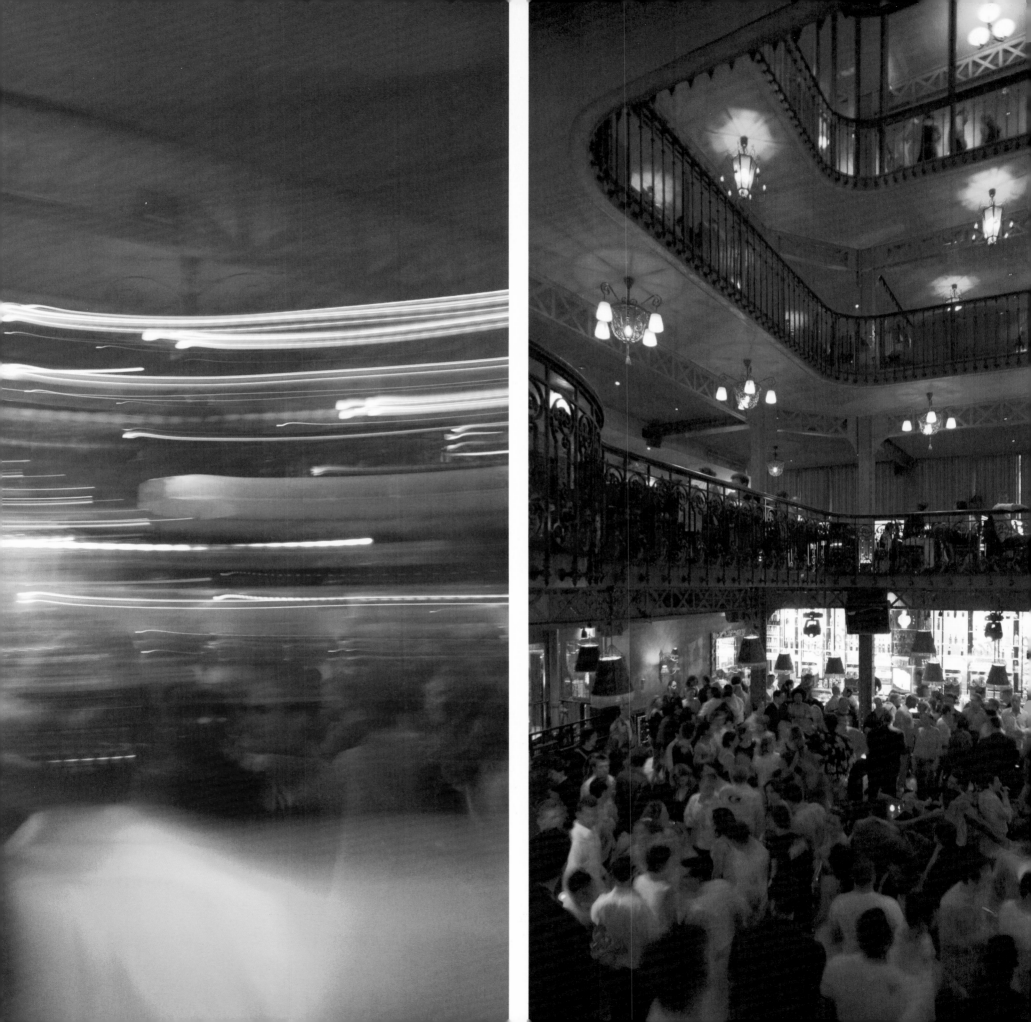

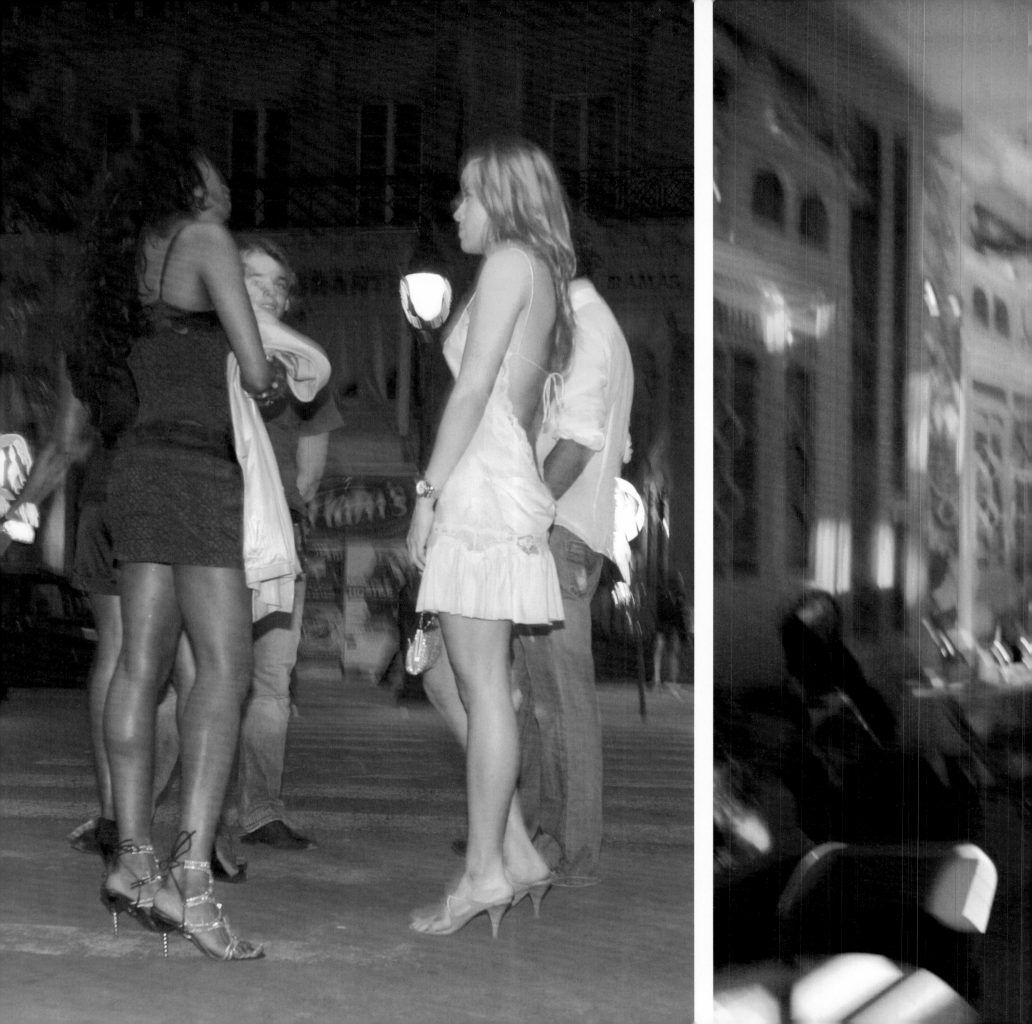

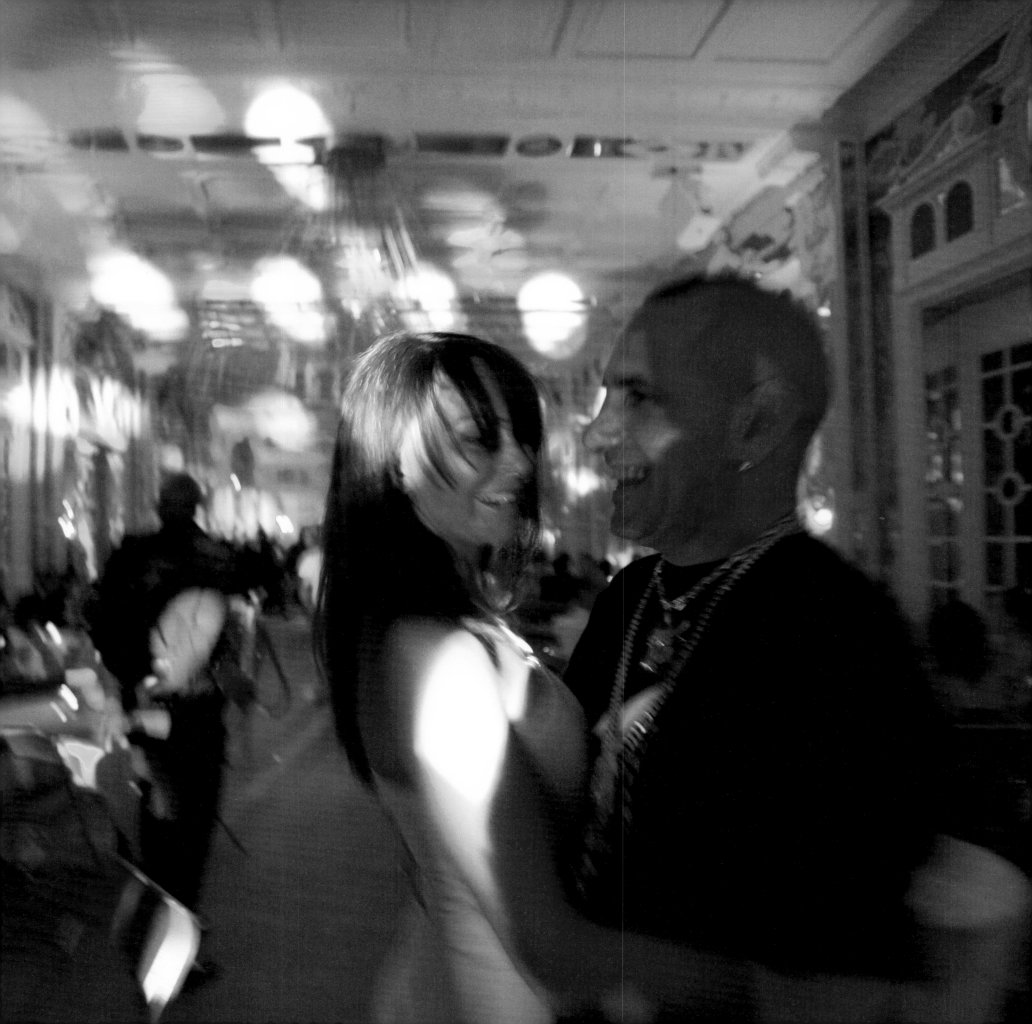

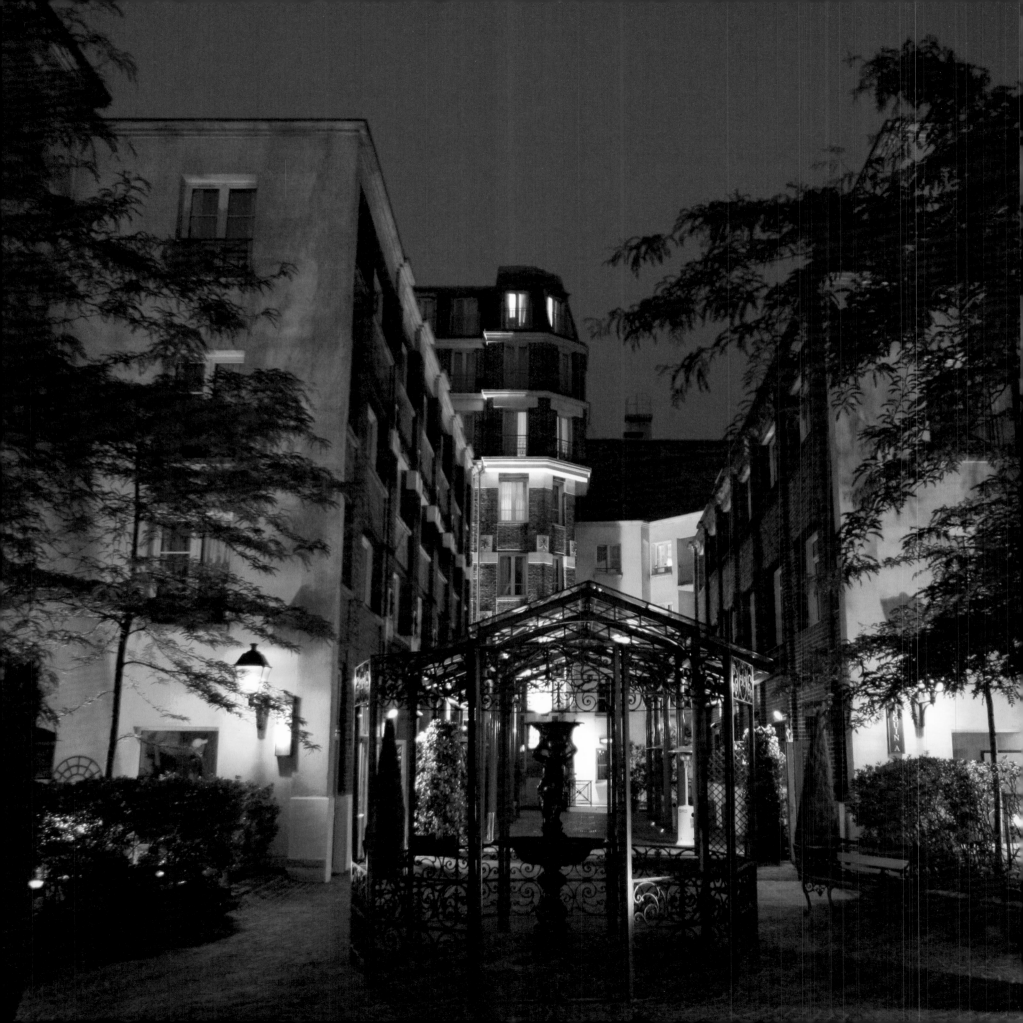

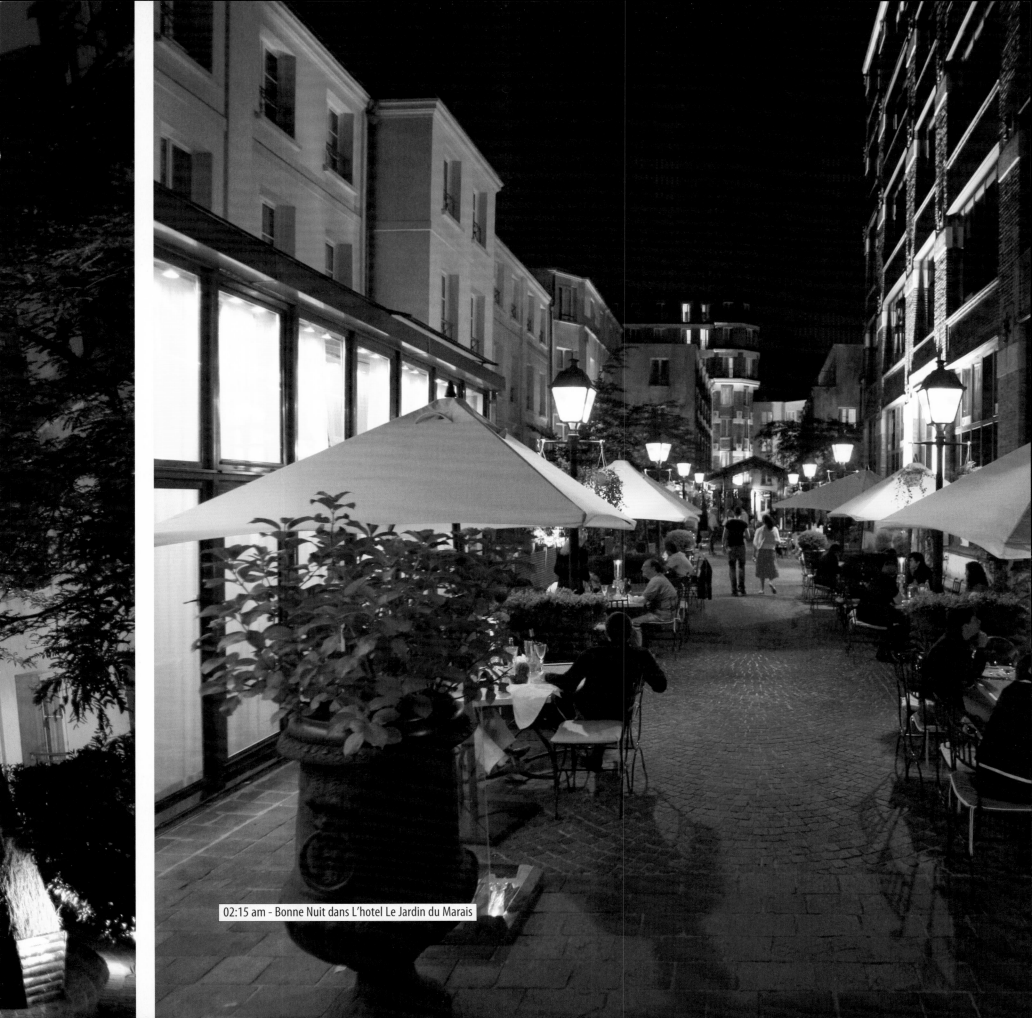

02:15 am - Bonne Nuit dans L'hotel Le Jardin du Marais

TRACKLISTING

CD 1: morning

1 Andre Claveau
J´ai pleure sur tes pas 02:51
(Trenet/Chauliac) ℗ 1942

2 Yves Montand
Les Feuilles mortes 03 :19
(Kosma/Prévert) ℗ 1948

3 Leo Majane
Seule ce soir 03:19
(Durand/Noel/Casanova) ℗ 1941

4 Lys Gauty
Le chaland qui passé 03 :16
(Bixio/De Badet) ℗ 1933

5 Charles Trenet
Que reste – t-il de nos amours ? 03:10
(Trenet/Chauliac) ℗ 1942

6 Lucienne Boyer
Mon cœur est un violon 03:13
(Laparcerie/Richepin) ℗ 1945

7 Fred Gouin
Ramona 02 :47
(Wayne/St. Granier/Le Seyeux/Willernetz) ℗ 1929

8 Edith Piaf
J´m´en fous pas mal 04:19
(Emer) ℗ 1946

9 Charles Trenet
Bonsoir, jolie Madame 03:22
(Trenet) ℗ 1941

10 Yves Montand
Une demoiselle sur une balançoire 03:16
(Mireille/Nohain) ℗ 1951

11 Francis Lemarque
A Paris 02:55
(Lemarque) ℗ 1948

12 Maurice Chevallier
Valentine 02:29
(Christiné/Willernetz) ℗ 1928

13 Yves Montand
C´est si bon 02:33
(Betti/Hornez) ℗ 1948

14 Edith Piaf
Padam… Padam 03:16
(Glanzberg) ℗ 1951

15 Charles Aznavour
Jézébel 02:51
(Shanklin/Aznavour) ℗ 1951

CD 2: noon

1 Edith Piaf
Les amants de Paris 03:11
(Ferré/Marnay) ℗ 1948

2 Yves Montand
Les grands boulevards 02:27
(Glanzberg/Plante) ℗ 1951

3 Charles Trenet
Ménilmontant 03:17
(Trenet) ℗ 1938

4 Maurice Chevalier
Paris, je t´aime d´amour 02:19
(Schertzinger/Betaille/Henri) ℗ 1930

5 Albert Prejean
Sous le toits de Paris 03:12
(Moretti/Nazalles) ℗ 1931

6 Albert Prejean
Comme de bien entendu 02:56
(Van Parys/Pothier) ℗ 1939

7 Henri Salvador
Saint-Germain-des-Prés 03:06
(Ferré) ℗ 1949

8 Josephine Baker
Le petite tonkinoise 02:02
(Scotto/Villard/Christiné) ℗ 1930

9 Edith Piaf
Le prisonnier de la tour 03:27
(Calvi/Blanche) ℗ 1949

10 Maurice Chevalier
Y´ ad´ la joie ! 03 :31
(Trenet/Elmer) ℗ 1937

11 Maurice Chevalier
Ma pomme 02:54
(Borel/Clerc/Fronsac) ℗ 1936

12 Jacques Helian
Fleur de Paris 02:56
(Bourtayre/Mandair) ℗ 1945

CD 3: evening

1 **Au Bordel** 03:37
Sound ambience

2 Lothar Brühne/Bruno Balz
Der Wind hat mir ein Lied erzählt 05:00
(Ufaton Verlagsgesellschaft mbH, BMG Ufa Musikverlage)

3 Pierre Saka/Jeff Davis
Ah Les Femmes ! 04:16
(Semi Societe)

4 Lucio Mad/Pégorier-Farkas
Pigalle en Mai 03:27
(Mspt)

5 Lelièvre/Moretti
Tu me plais 03:30
(Editions Salaber (s.a.) France)

6 Calais-Monnier/Pégorier-Farkas
Siméon 03:09
(Mspt)

7 Akchoté/Akchoté
Elle me dit 04:19
(Jazz and Music Today Verlag, GEMA)

8 Friedrich Hollander/Sammy Lerner
Falling in Love Again 04:29
(Can´t help it)
(Ufaton Verlagsgesellschaft mbH, BMG Ufa Musikverlage
Samuel Lerner Publ.)
Original Composition written for the film „Der blaue Engel"

9 Jean Leseyeux, Claude Normand,
Albert Lucien Willemetz
Elle Faitsait du Strip-Tease 03:20
(Metropolitains)

10 Vincent Baptiste Scotto, Geo Koger,
Georges Maurice Léon Auguste Hugon
L´Amour des Hommes 02:43
(Mspt)

11 Jamblan/lLaurent
Obsession d´Amour 02:53
(Emi Music Publishing)

12 Akchoté/Akchoté
A l´Alcazar 03:28
(Jazz and Music Today Verlag, GEMA)

13 Wal-Berg/Emil Stern, Jean Tranchant
Assez 04:25
(Fox, Sam, Editions)

CD 4: night

14 Maurice Yvan/Albert Lucien Willenmetz,
Jacques Charles
Mon Homme
(Editions Salabert (s.a.) France)

15 Roger Adrienne Dumans/E. Recagno
Fleur de Joie 02:39
(Editions Salabert (s.a.) France)

16 Georges Delerue
Le Mépris 03:52
(Sidomusic Geneva)
Original composition written for the film "Le Mépris"
by Jean-Luc Godard, 1964

17 Sound ambience 06:43

17.1 Sergeij Gainsbourg
Valse de Melody 01:50
(Bagatelle s.a.)

17.2 Sound ambience
Aux Toilettes 0:23

17.3 Vic Vony, Jean Darlier, Jean Niys
Valse du Printemps 01:19
(Frontier/Brauer, Hermann Edition)

17.4 Pradinas/Minck-Farkas
Encore Eut Il Fallut Que Je Le Susse 03 :10
(Mspt)

Ⓟ 1999 Winter und Winter, München, Germany

1 Rina Ketty
J´attendrai 02:57
(Olivieri/Poterat) Ⓟ 1938

2 Jean Sablon
Vous, qui passez sans me voir 03:04
(Trenet/Hess) Ⓟ 1937

3 Andre Claveau
Cerisiers roses et pommiers blancs 03:03
(Louiguy/Larue) Ⓟ 1950

4 Marlene Dietrich
Quand l´amour meurt 03:08
(Crémieux/Millandy) Ⓟ 1930

5 Ray Ventura & Ses Collegiens
Qu´est-ce qu´on attend pour être heureux ? 03:03
(Misraki/Hornez) Ⓟ 1938

6 Nouvelle Vague
Ever Fallen in Love 03:19
(P. Shelly/The Buzzcocks) Ⓟ 2006 The Perfect Kiss
Complete Music Ltd

7 Nouvelle Vague
O Pamela 03:08
(S. Allen, C. Allen, A. Macpherson, G.Mcinulty, R. Gillespie/The Wake)
Ⓟ 2006 The Perfect Kiss
Blue Mountain Music

8 Nouvelle Vague
Tender Hooligan 03:45
(S. Morrisey, J. Marr/The Smiths)
Ⓟ 2006 The Perfect Kiss
Artane Music Inc/Marr Songs Ltd./Atemis Muziekuitgeverij BV
Chrysalis Music LTD/Warner Chappell Artemis Music/Universal Music

9 Desmond Williams
Dread A The Roughest 04:29
(Desmond Williams)
Ⓟ 2002 ESL. Music. Published by Garza Y Hilton Music (BMI)
From the Album "Delights of the Garden"

10 Suba
Felicidade (Buscemi Remix) 05:02
(Vinicius de Moraes/Tom Jobim) Published by Warner Chappell Music.
Remix & additional Production: Dirk Swartenbroekx.
Originally Produced by Suba & taken from the album "Tributo".
Licensed f. Ziriguiboom, a Crammed Disc Label.

11 NuSpirit Helsinki
Change 03:47
(O. Kamu/T. Kallio/Kasio. Published by 33RpM (ASCAP).
Taken from the self-titled NuSpirit Helsinkialbum on Guidance Recordings.
Ⓟ 1999 GuidanceRecordings, INC.

12 Zuco 103
Outro Lado 04:29
(Kruger/Schmid/Vieira) Published by Editions de la Bascule/Strictly Confidential.
Remix &additional Production by Carlos Bess & Choco.
Original Version produced by Zuco 103 and taken from the album "Outro Lado".
Licensed from Ziriguiboom, a Crammed Disc Label.

13 BitCrusher
Flamingos 03:35
(P.Rob) Published by The Splinter Group (ASCAP). Produced by Bit Crusher.
Ⓟ 2002 Cabal records.

14 Thunderball
Domino 03:34
(Steve Raskin and Sid Barcelona) Recorded at Ffort Know, Washington DC.
Ⓟ Thunderballistic (BMI)/The Fort Knox Conspiracy (BMI)
From the album "Scorpio Rising". Courtesy of Eightenn Street Lounge Music.

15 Maurice Chevalier
Ah ! Si vous connaissez ma poule ! 03 :16
(Borel/Clerc/Willemetz/Toche) Ⓟ 1938

16 Damia
J´suis dans la dèche 03 :18
(Poll/Asso/Lukine) Ⓟ 1937

CD 1 All Titles with courtesy of Kristina Musikverlag
CD 2 All Titles with courtesy of Kristina Musikverlag
CD 3 All Titels with courtesy of Winter & Winter, Music, München Germany
CD 4 Titles 1 - 4 and 15 + 16 with courtesy of Kristina Musikverlag

This compilation Ⓟ + Ⓒ 2006 edel classics.

Nous voudrions remercier tous les personnes suivantes de leur soutien amical :

Monika Fritsch / Maison de la France Deutschland (www.franceguide.com)
Véronique Ketcham-Hallyday, Farid Rouibi
Hotel Les Jardins du Marais (www.homeplaza.com)
Lufthansa Magazin (www.LHM-Lounge.de)
Jean-Louis San Miguel
King Sabbah & Flore V.

Et tous les parisiennes super charmants et cordiaux qui ont aidés à faire ce livre
une expérience merveilleuse.